# Herman Bang

# LEBEN IN BILDERN

Herausgegeben von
Dieter Stolz

# Herman Bang

Lothar Müller

DEUTSCHER KUNSTVERLAG

»Was für ein seltsames Missverständnis ist es doch, einem Dichter vorzuwerfen, dass seine Bücher Bekenntnisse sind! Als könnten seine Werke etwas anderes sein, und als müsste nicht jede Zeile, die er schreibt, Teil eines Geständnisses, Fragment eines Bekenntnisses werden …«

Herman Bang

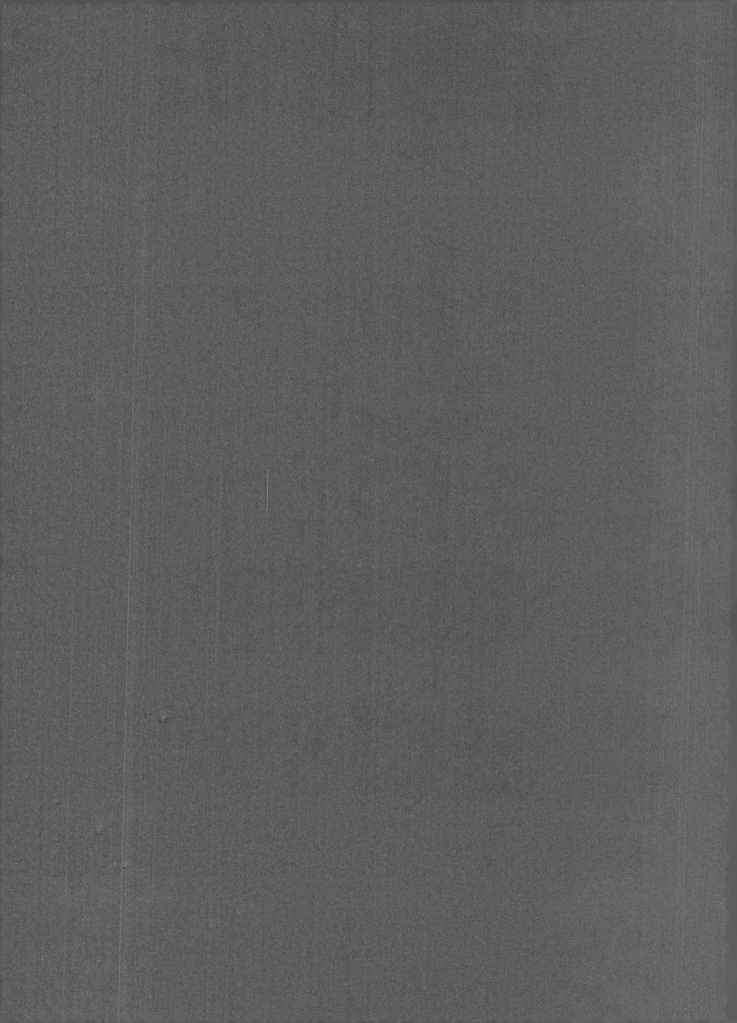

# Inhalt

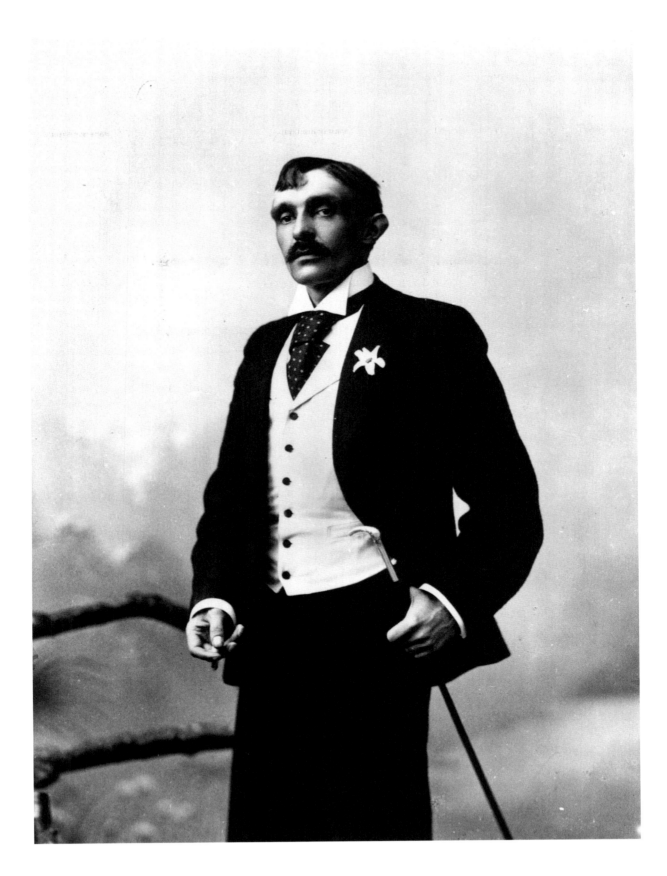

# »Und Sie sind der Letzte der Familie?«

Auf der Visitenkarte, die er sich als junger Mann zulegte, stand: »Herman de Bang«. Sie hat es zu einer gewissen Berühmtheit gebracht. Denn sie ist wie die Weste, die er zu ihr trug, und der leichte Parfümduft, den sie verströmte, in die Aura des Dandys eingegangen, mit der er sich früh umgab und die ihn nie wieder verließ. Als der Kopenhagener Autor und Verleger Peter Nansen nach Bangs Tod aus Hunderten von Briefen, die er von Bang über Jahrzehnte hinweg erhalten hatte, eine Auswahl traf, schrieb er in der Einleitung: »Die Jugend war begeistert, und die Damen waren entzückt von seiner exzentrischen Eleganz, den goldenen Westenknöpfen, seiner knappen Schneiderschlankheit, den roten Socken und seidenen Taschentüchern. In dieser Hinsicht war und blieb Bang das reine Kind bis zu seinem letzten Lebenstag. Er liebte es, der junge, elegante Lebemann zu sein, der Aristokrat Herman de Bang. In vollem Ernst glaubte er an seine Abstammung von dem uralten dänischen Adelsgeschlecht der Hvides. Dass dies eine Selbsttäuschung war, ist zweifellos.«

Als Herman Bang am 20. April 1857 in dem kleinen Ort Adserballe auf der Insel Alsen im südlichen Jütland geboren wurde, war sein Vater dort Pfarrer, ein Mann mit einem glanzlosen Lebenslauf, der ein wenig mit dem Theater geliebäugelt und erst spät sein theologisches Examen absolviert hatte. Frederik Ludvig Bang war schon 34 Jahre alt, als er 1850 die über ein Jahrzehnt jüngere Thora Elisabeth Salomine Blach, die Tochter eines Postmeisters, heiratete und seine erste Pfarrstelle antrat. Ein kleiner Landpfarrer und eine Postmeisterstochter. Aber die aristokratische Attitüde Herman Bangs war mehr als die Marotte eines Dandys. Sie war eine Obsession, auf die er nicht verzichten konnte. Er brauchte das Grundmotiv, das sie anschlug: das uralte Geschlecht. Aus literarischen Gründen. Und er hatte jemanden, der ihm dabei half: den Großvater Oluf Lundt Bang, den Geheimrat und Träger des

Zu einem Aristokraten gehört eine Gemäldegalerie, zu einem Dandy ein Fächer von Porträtaufnahmen. Im Atelier des Fotografen Heinrich Tønnies (1825 – 1903) ließ sich Herman Bang in den 1890er Jahren mehrfach fotografieren: immer mit gepunkteter Krawatte, weißer Weste, Blume im Knopfloch und Stock.

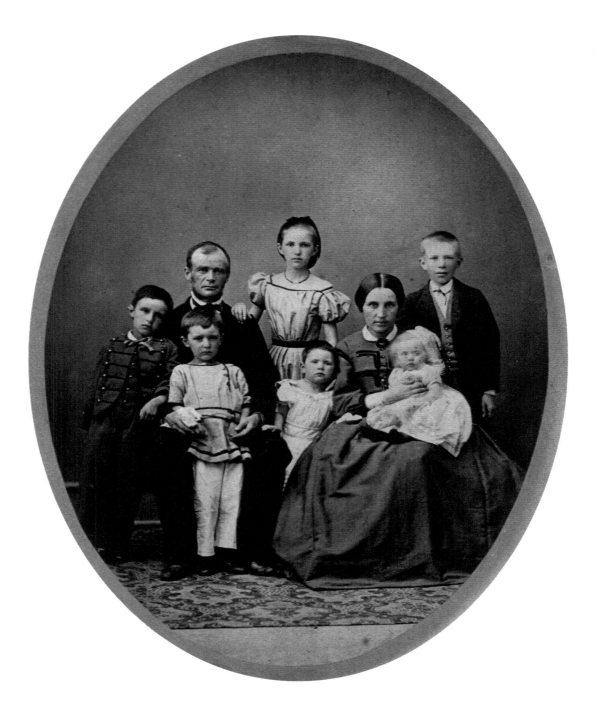

Herman Bang (ganz links) mit seinen Eltern
Frederik Ludvig und Elisabeth Salomine
Bang und den Geschwistern William, Nini,
Stella, Ingeborg und Oluf (von links). Foto-
grafie von F. W. Schmidt, um 1865.

Großkreuzes, den königlichen Leibarzt, der 1788 geboren und erst 1877 gestorben war. An ihn, die Exzellenz, den Medizinprofessor an der Universität Kopenhagen, und an dessen Vorfahren, darunter namhafte Juristen, ließ sich die alte, die dynastische Bedeutung des Wortes »Geschlecht« binden, das sein Enkel zu einem Schlüsselwort seines Werkes machen sollte. Aber dieser Enkel war ein Kind des 19. Jahrhunderts, und wenn er den Titel *Hoffnungslose Geschlechter* über seinen ersten Roman setzte, der 1880 erschien, dann klang das nicht nur nach Wappen, die an Wänden verdunkeln oder auf Kissen gestickt verblassen. Es klang auch nach Charles Darwin und Ernst Haeckel, die Herman Bang seinem Helden William Høg ins Bücherregal stellte, klang nach aussterbenden Arten, denen ein hartes Naturgesetz die Zukunft nimmt. Im selben Jahr wie Bangs *Hoffnungslose Geschlechter* erschien der *Niels Lyhne* von Jens Peter Jacobsen, der Darwins *Entstehung der Arten* ins Dänische übersetzt hatte. Der Querstrich, den Thomas Mann zwanzig Jahre später Hanno Buddenbrook in das Familienstammbuch ziehen lässt, weil er glaubt, es komme nichts mehr – er könnte schon von William Høg stammen, den Herman Bang in der Klosterkirche von Sorø die Gräber seiner Vorfahren betrachten und begreifen lässt, dass diese weit zurückreichende Vergangenheit an ihr Ende gekommen ist. »Wie man aussät« heißt der erste Teil des Romans, »Die Saat geht auf«, der zweite, und der dritte: »Taube Ähren«. Dass der Held am Ende zugrunde geht, muss man kaum hinzufügen.

Herman Bangs Vater, lange Jahre manisch-depressiv, musste seinen Beruf 1872 aufgeben und wurde, als sein Zustand sich verschlimmerte, in die Nervenklinik Roskilde eingeliefert. Er starb 1875. Herman Bangs älterer Bruder Oluf, nach dem Großvater benannt, erlag 1871 im Alter von zwanzig Jahren der Tuberkulose, wie die Mutter schon zu Beginn desselben Jahres. Die Krankheiten, die das Elternhaus prägten, waren im späten 19. Jahrhundert medizinisch-ästhetische Doppelwesen. Für das Leiden des Vaters, für die Nervenkrankheit, aus der schließlich der lange unterdrückte, lange verheimlichte Wahn hervorbricht, war wie für die Tuberkulose der Mutter nicht nur die Zunft der Ärzte zuständig, sondern auch die moderne Kunst und Literatur – im Theater, auf der Opernbühne, in Romanen und Erzählungen, in den Bildergalerien. Das Sterben der Mutter, die Krankheit des Vaters hat Herman Bang als physisches Geschehen in seinen Romanerstling hineingeschrieben. Den Verfall des alten Geschlechtes hat er mit den neuesten Theorien beglaubigt. So groß war seine Kunst des Erzählens da noch nicht, dass er die verwendeten Modelle – das Konzept der erb-

CHRISTENSEN & MORANGE      AMAGERTORV 25,
                                                          Kjöbenhavn.

bedingten Degeneration, die Diagnosen der Nervenschwächung, die Theorien der Lebenskraft – ganz in sie hätte auflösen können. Aber er hatte Figuren in die Welt gesetzt, die sich entwickeln ließen, die in seinem Werk wiederkehren würden. Das galt für die Mutter, in der mehr literarische Zukunft steckte, als ihr kurzes Leben ahnen ließ, und die er vielleicht deshalb »Stella« genannt hatte, weil sie der Fixstern seiner Frauenfiguren bleiben sollte. Und es galt für ihr Gegenüber in der älteren Generation, die Exzellenz, den Großvater und Geheimen Rat. Aber bevor er seine Erzählkunst entwickeln konnte, musste Herman Bang die Voraussetzungen dafür schaffen, überhaupt als Autor leben zu können. Schon als er seinen ersten Roman schrieb, war er nicht nur Romancier.

oben: Keine Adresse, keine Berufsbezeichnung, nur – in Schreibschrift – der Name, der so aussieht, als wolle er französisch ausgesprochen werden: Herman Bangs Visitenkarte.

unten: Die Hand in der Hosentasche, in eher lässiger als zugeknöpfter Haltung: Porträtaufnahme des 28-jährigen Herman Bang aus dem Kopenhagener Fotoatelier Christensen & Morange, 1885.

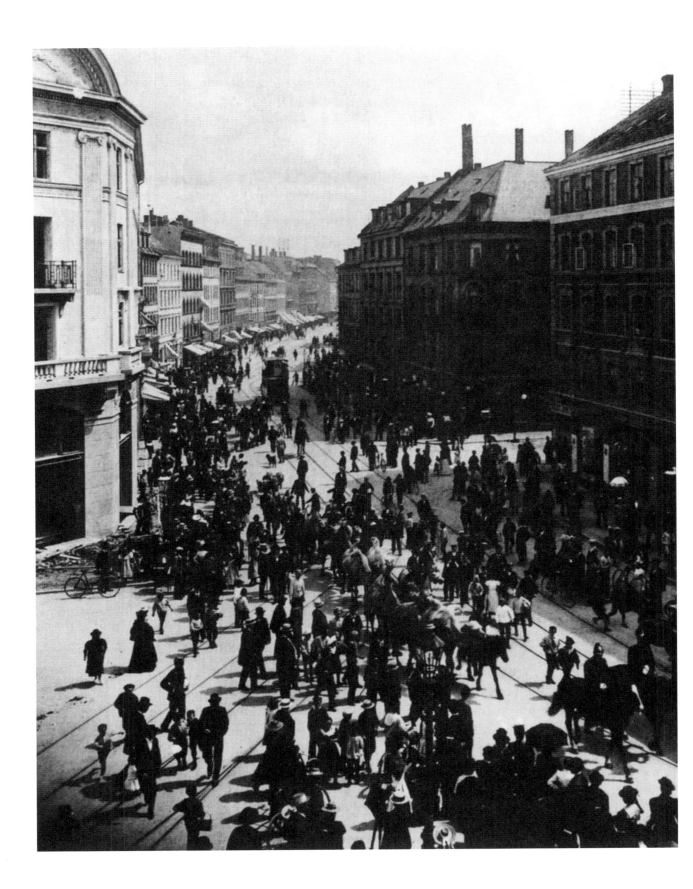

# Die Boulevards von Kopenhagen

D ie kleine Gemeinde Tersløse auf der Insel Seeland, die letzte Station des erkrankten Vaters, als er größere Pfarren nicht mehr versorgen konnte, lag in unmittelbarer Nähe der Ortschaft Sorø. Nach dem Tod der Mutter trat Herman Bang in die Akademie Sorø ein, eine der traditionsreichsten Bildungsanstalten des Landes. Ihre Wurzeln reichten über das 17. Jahrhundert, wo sie zur aristokratischen Ritterakademie wurde, bis in die Lateinschule des Mittelalters hinab. Ihre Neubegründung und großzügige finanzielle Ausstattung im mittleren 18. Jahrhundert verdankte sie dem Frühaufklärer und Komödiendichter Ludvig Holberg, der Sorø zur säkularen Ausbildungsstätte für die Verwaltungselite des Staates machen wollte. Herman Bang hat Holberg im Rückblick als eine den Zöglingen ferngerückte, erstarrte Gestalt beschrieben: »Baron Holbergs Sarg wirkt vornehm, kalt und seltsam unbewohnt. Und keine liebevollen Mythen, keine Sagen umwinden den weißen Marmor mit beredtem Efeu.« Einem seiner Lehrer hat er hingegen ein liebevolles Porträt gewidmet, ebenso der Bewohnerin von Holbergs Hof, der Schriftstellerin Benedicte Arnesen-Kall. Diese Skizzen klingen nach versunkener alter Zeit, aber die Akademie war nicht aus der Zeit gefallen, zu Bangs Lehrplan gehörten neben Dänisch, Latein, Französisch, Deutsch, Griechisch und Hebräisch die Naturwissenschaften, vor allem die Physik.

1875, nach dem Tod des Vaters, ging Herman Bang nach Kopenhagen, um dort Jura und Staatswissenschaften zu studieren. Er lebte im Haus des Großvaters an der vornehmen Amaliegade, und der alte Arzt und Geheimrat sorgte auch für seinen Lebensunterhalt. Für seinen Enkel erhoffte er eine Karriere im höheren Beamtendienst oder gar diplomatischen Corps. Aber das Leben des Enkels fand kaum an der Universität statt. Herman Bang machte es wie die jungen Männer aus der Provinz in der französischen Romanliteratur: Er verliebte sich in die

Publikum, Stoff und Lebenselement des modernen Literaten: die großstädtische Menge, hier die Vesterbrogade in Kopenhagen um 1900.

14|15

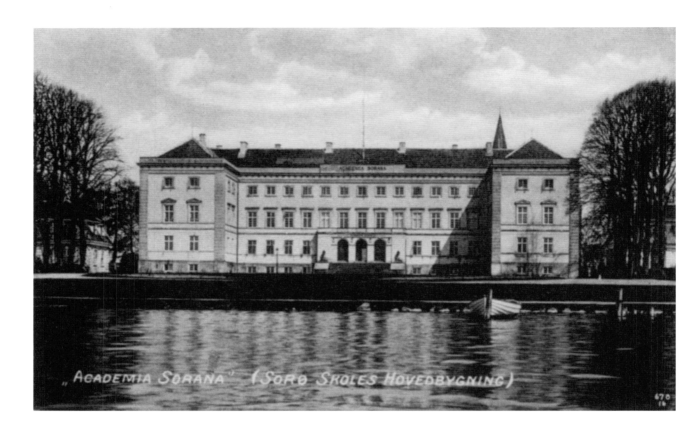

"ACADEMIA SORANA" (SORØ SKOLES HOVEDBYGNING)

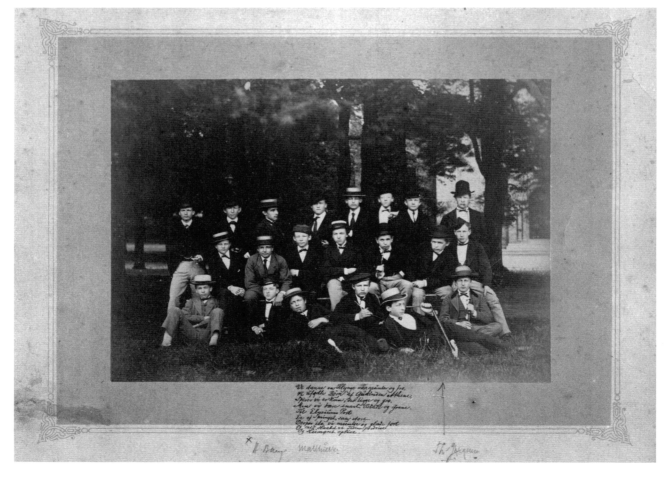

Großstadt, frönte seiner Theaterleidenschaft und frequentierte die nach dem Pariser Modell entstandenen Vergnügungsetablissements. Der Tod des Großvaters im Jahre 1877 entzog ihm das ökonomische Fundament seines aufwendigen Lebensstils. Vor allem auf den Geldmangel hat er in seinem 1891 verfassten Rückblick *Zehn Jahre* seine Versuche zurückgeführt, als Autor und Journalist Fuß zu fassen: »Ja, ich wurde wahrlich in die Literatur gezwungen, und ich darf wohl sagen, dass ich die Feder erst aufs Papier setzte, als der Moment gekommen war, wo auch das alte Weiblein spinnen lernt.« Aber in diesem jungen Mann aus der Provinz steckte nicht nur wegen der äußeren Not ein Autor. Daran lässt der Brief keinen Zweifel, den er am 25. Juli 1878 von Kopenhagen aus an eine Bekannte nach Sorø schickte: »Ich war gerade im Tivoli und tauchte dort mitten in der Vorstellung auf. Dieselben Flegel vor dem Konzertsaal, dieselben Damen auf der Promenade, dieselben Fragen und dieselben Antworten. Ich war erst gestern Abend hier spazieren, ich bin ja gar nicht fort gewesen. Herr Brix spazierte mit Herrn Nybolle und Mister Green mit Mister Red – genau wie gestern –, und nicht einmal neue Anzüge hatten sie sich zugelegt. Dann wurde das Gas angezündet. Man lachte, man plauderte, man trennte sich, man traf sich, man trank, man flanierte. Und auf diesen Scharen, flanierenden, spazierenden, lachenden, kritisierenden, leichtsinnigen, leichtfertigen, träumenden und wachenden, vernichtenden und vernichteten, der Schimmer des Gaslichts, jenes Lichts, das wohl deshalb erfunden wurde, um das Verwelkte frisch und das Hässliche schön zu machen, das mehr zu verbergen als zu offenbaren, mehr zuzudecken und zu verhüllen als zu erhellen scheint. Sorø war nicht mehr. Falls aus mir etwas werden soll, dann muss es in dieser Luft sein. Man stirbt vielleicht an dieser Atmosphäre von Gas, Schweiß, Parfüms, Atem und Weindunst, aber man lebt darin.«

Wer solche Briefe schreibt, der wird im Feuilleton landen. Und tatsächlich war Bang dort schon gelandet, als dieser Brief entstand. Bereits seit Anfang Juni 1878 schreibt er für die jütländische Provinzzeitung *Jyllandsposten.* »Smaabreve fra Kjøbenhavn« hieß seine Rubrik, »Kleine Briefe aus Kopenhagen«. Sie sind der erste Schritt in der Selbstfindung eines Autors, sie inszenieren die Mythologie der Metropole, sie überblenden Kopenhagen und Paris, adressieren ihre Berichte über die Mode und die Cafés, die Artisten und Primadonnen, die besseren Kreise und die Demimonde an die neugierigen Leser in der Provinz. Rasch wurde Bang für die Hauptstadtzeitungen attraktiv, seit Ende 1879 schrieb er für die *Nationaltidende*, allein für die Hauptrubrik

oben: Postkarte der Akademie Sorø, Ende 19. Jahrhundert. Rektor Poul Hagerup Tregder, so erinnert sich Bang, ließ den älteren Schülern viel Freiheit. »Er neigte zu der Ansicht, dass sechzehn-achtzehn-jährige Burschen anfangen zu fühlen und zu denken, fast als wären sie Menschen ...«

unten: Herman Bang (hintere Reihe, dritter von links) als Schüler an der Akademie, um 1874.

Bang schreibt beidhändig mit Gänse-
federn. In den Schreibhänden, die ihn
umgeben wie das Rad den Pfau, hält er
moderne Stahlfedern. Er ist eine leben-
dige Schreibmaschine: »Der fleißige
Essayist«. Zeichnung im Satire-Magazin
*Punch* im Oktober 1890.

»Wechselnde Themen« 210 Stücke. Ihr Titel war Programm: Bang nahm sich die Gesamtdarstellung der Großstadt Kopenhagen jenseits des Spartenjournalismus vor. Er schrieb nun nicht mehr für die Provinz, sondern für die Großstadtbewohner selbst und beschränkte sich nicht darauf, seine Leser, die bürgerlichen Kaufleute und Beamten, in einen Spiegel ihres eigenen Lebens blicken zu lassen. Oft verließen seine Artikel die Boulevards, und wenn er Ausflüge machte, galten sie nicht nur den Sommersitzen der betuchteren Kopenhagener, obwohl er selbst gern den Badeort Marienlyst frequentierte. Er zielte in dieser Ära der rapiden Urbanisierung, in der alte Häuser mit Mietskasernen und Fabrikgebäuden konfrontiert wurden, darauf ab, dem bürgerlichen Kopenhagen die unbekannten Seiten der Metropole vor Augen zu führen. So trat dem Gesellschaftsberichterstatter der moderne Reporter an die Seite, der aus den Kellern der Brauerei Carlsberg, aus den Armenvierteln, dem Leichenschauhaus oder von den Zigeunern der Stadt berichtete, der an Bord des Auswandererschiffs »Thingvalla« ging oder nach Belgien reiste, um die psychiatrischen Anlagen der Stadt Gheel *Die Stadt der Wahnsinnigen*, zu porträtieren.

Die vitale Beziehung von großer Stadt und kleiner Form, Metropole und Feuilleton hatte der junge Herman Bang in der französischen Literatur kennengelernt. In einer Vielzahl von Genres füllt er die Umrisse der von Charles Baudelaire als »Maler des modernen Lebens« entworfenen Figur aus. Die großstädtische Menge, die in London und Paris bereits als Reservoir der Kunst und Literatur erschlossen worden war, fand nun auch in Kopenhagen ihren Porträtisten. »Mosaik« hieß eine der Rubriken Herman Bangs, andere lassen das Stilideal des scharf Gesehenen und leicht Hingeworfenen schon am Namen erkennen: »Klein-Bilder«, »Bleistiftskizze«, »Bunte Blätter«, »Skizzierte Zeichnung«. Gelegentlich nennt er den Charivari- und Figaro-Feuilletonisten Albert Wolff als Vorbild für die Neigung, über ein Puppenkaufhaus, einen Modebasar oder über die Rituale der Totenbestattung zu schreiben. Doch die Wurzeln seines Projekts, einen dänischen Großstadtjournalismus zu entwickeln, reichen tief hinab ins 19. Jahrhundert. Er kennt die aktuellen Romane und programmatischen Schriften von Émile Zola, aber das Paris, in dessen Horizont er Kopenhagen einzeichnet, ist mindestens ebenso sehr von seiner hingebungsvollen Lektüre der *Comédie humaine* Balzacs geprägt. Der junge Herman Bang war eine Kreuzung aus Rastignac, der die große Stadt erobern will, und Lucien de Rubempré, der ihr unterliegt, während er seinen Teufelspakt mit der Presse schließt.

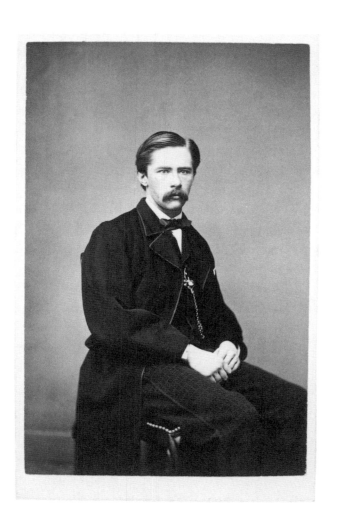

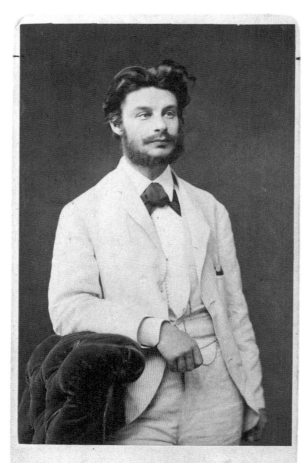

Albert, Phot.                    München.

Nicht mit dem Roman *Hoffnungslose Geschlechter* noch mit dem ebenfalls 1880 erschienenen Novellenband *Tunge Melodier*, sondern mit dem Essayband *Realismus und Realisten* (1879) hat Herman Bang als Buchautor debütiert. Das war eine unmissverständliche Geste: Hier betritt ein neuer Kritiker die Szene. Die Aufwertung der Figur des Kritikers hatte in Dänemark Georg Brandes vorangetrieben. Er war fünfzehn Jahre älter als Herman Bang und hatte seine spektakuläre, ab 1871 in Kopenhagen gehaltene Vorlesungsserie »Hauptströmungen der Literatur des neunzehnten Jahrhunderts« in mehreren Bänden zu publizieren begonnen. Die Stärkung des Gewichts der Literatur durch das Bündnis mit der Gegenwart, mit dem modernen Leben, war die Hauptparole; die Aufwertung der Kritik schloss die Attacke auf die herrschenden Moralvorstellungen und die Religion ein; die Plädoyers für das freie Wort setzten die Leidenschaften des Individuums gegen die Macht der Tradition. Der junge Herman Bang beerbte nicht den politischen Radikalismus und die sozialkritische Verve des großen Polemikers Georg Brandes. Aber er orientierte sich an dem von Brandes repräsentierten Typus des aus der Gegenwart lebenden Autors wie an seinem Brückenschlag zwischen dänischer – und überhaupt: skandinavischer – Literatur und gesamteuropäischer Moderne. In Bangs kritischem Debüt flankieren Essays über Balzac, Alexandre Dumas den Jüngeren oder Émile Zola die Porträts dänischer Gegenwartsautoren wie Jens Peter Jacobsen, Karl Gjellerup oder Sophus Schandorph.

Die Personalunion von Kritiker, Feuilletonist und Autor von Romanen und Erzählungen ist im Grundriss der literarischen Existenz Herman Bangs stets erhalten geblieben. Auf das Medium Buch allein konnte er nicht setzen, ohne die Zeitungen und Zeitschriften wäre seine ökonomische Existenz gefährdet gewesen. Bang selbst freilich sah im Journalismus vor allem eine Gefährdung des Dichters und Erzählers, der er sein wollte. Darin sollte man ihm nicht folgen. Man lese nur seine berühmt gewordene Reportage für die *Nationaltidende* über den Brand von Schloss Christiansborg am Abend und in der Nacht des 3. Oktober 1884. Die Gegenwartsverpflichtung des Reporters wandert in diesem Artikel, der ebenso vom Schreiben einer Katastrophenreportage handelt wie von der Katastrophe selbst, in die Syntax ein, in das Wechselspiel von Präteritum, Präsens und Futur: »Beim Schreiben hatte ich ständig diesen Scheiterhaufen vor Augen, dieses Meer von Funken über dem Haus, in dem diese Zeilen geschrieben werden. Jetzt stehen von der Königsburg nur noch die schweren Mauern mit Hunderten von Fenstern wie lodernde Augen. Und dieser Anblick

links: »Bisweilen findet man ihn nicht so sehr im Gesehenen und Erzählten, sondern in dem, was er gerade nicht erzählt ...«: Vilhelm Topsøe (1840 – 1881) über Bang, nach 1870.

rechts: Die Vorlesungen über die »Hauptströmungen der Literatur des 19. Jahrhunderts« machten ihn zum führenden Kritiker Dänemarks: Georg Brandes (1842 – 1927), hier 1873 in München.

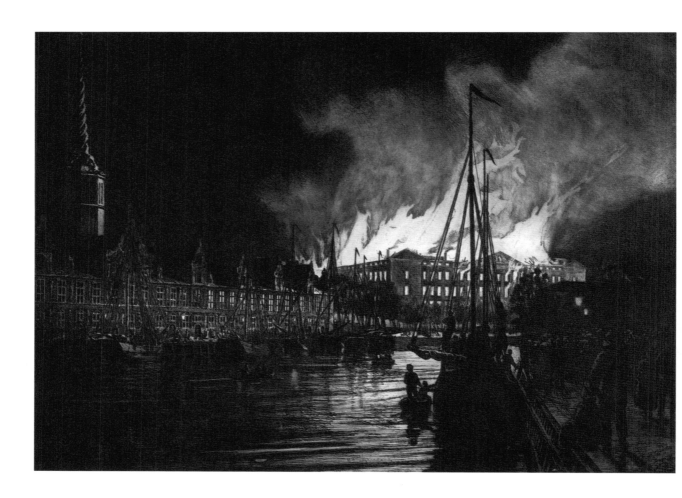

»Der kommende Tag wird uns eine
verkohlte, zerklüftete Ruine zeigen. Das
war Christiansborg.« Schlossbrand in der
Nacht des 3. Oktober 1884.

erinnert fürchterlich an das Haus eines Zyklopen, von einem Hünen errichtet, der seinen riesigen Festsaal mit einem grässlichen Feuer erleuchtet. Der kommende Tag wird uns eine verkohlte, zerklüftete Ruine zeigen. Das war Christiansborg.«

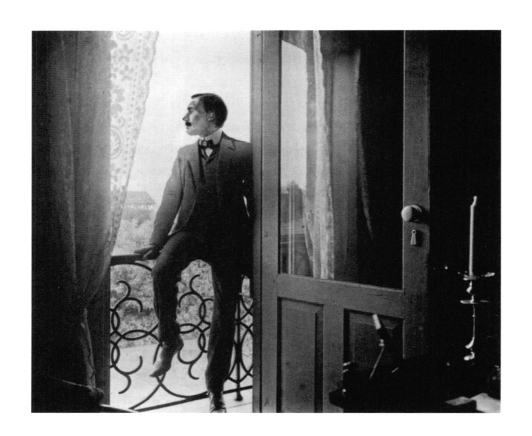

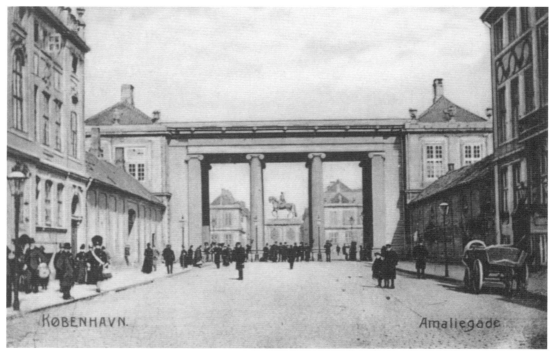

# »Wir leben ja im Schatten der alten Schanzen«

Zu den Fürsprechern des jungen Journalisten Herman Bang gehörte der Schriftsteller Vilhelm Topsøe (1840–1881). Seine Bücher *Jason mit dem goldenen Vlies* (1875) und *Gegenwartsbilder* (1878), die er anonym hatte erscheinen lassen, galten Bang als Kronzeugen für die Entstehung eines modernen dänischen Realismus. Der Topsøe-Essay in *Realismus und Realisten* lässt keinen Zweifel daran, dass dieser Realismus das Ende der romantischen Epoche voraussetzt, durch die von Adam Oehlenschläger bis Hans Christian Andersen schmetterlingshaft der orientalische Märchenheld Aladdin als jugendliche Figur der Glücksversprechen geflogen war. In Bangs Romanerstling erträumt der junge William Høg den Beginn einer Theaterkarriere als Titelheld in Oehlenschlägers Drama *Aladdin oder die Wunderlampe*. Aber die Illusion seiner schauspielerischen Begabung verfliegt.

Darüber hinaus ist Vilhelm Topsøe für Bang schon deshalb ein Orientierungspunkt, weil er in der gleichen Welt lebt, wie er selbst: »Der Verfasser des *Jason* gehört zum jüngeren Geschlecht, zu jener Jugend, deren erste Erinnerungen Dänemarks Zerstückelung und Enttäuschung sind, zu jener Generation, die heranwuchs in der Zeit der Niederlagen, die für die Gemüter nicht erhebend waren, sondern sie nur verbitterten. Kurz gesagt, die Jugend von 1864, die im Schatten der Kanonade von Düppel lebte.«

Die Figur des Großvaters, der Geheimrat und königliche Leibarzt, dessen Leben fast ein Jahrhundert umspannte, wurde im Werk Herman Bangs immer größer, immer dunkler, immer abgründiger. Sie hatte nicht nur den Verfall einer Familie in sich aufzunehmen, sondern die Geschichte Dänemarks. Einmal, ganz zu Beginn des Romans *Das graue Haus*, sieht man den Großvater zwischen seinem Spiegelbild

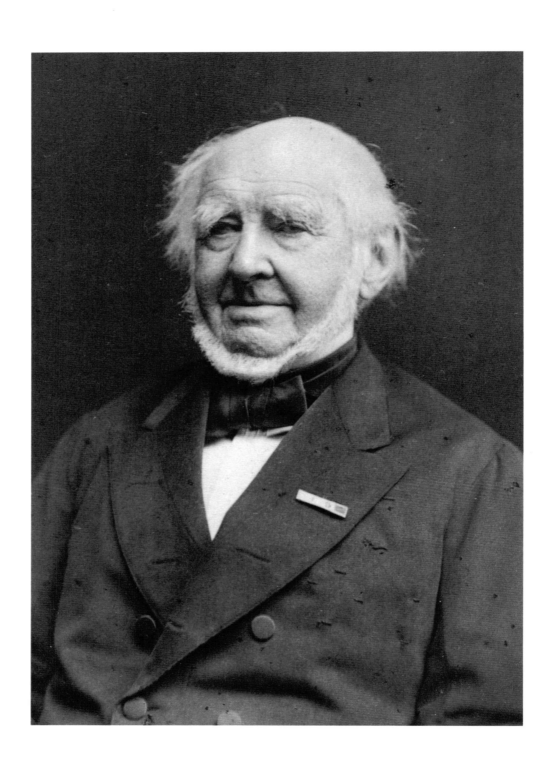

und seinem Schatten stehen: »Seine Excellenz erhob sich in dem Fichtenbett und zündete ihre Kerze an. Dann stand er auf. Er überschüttete sich mit Wasser, während er sich in seinem Spiegel betrachtete: der Körper war knorrig und stark wie ein alter Pfahl. Gegen die weiße Wand hob er sich ab wie der Schatten eines Riesen.« Als er Romananfänge wie diesen schrieb, war Herman Bang schon in das Zentrum seiner Kunst vorgedrungen. Darum erlaubt der Riesenschatten den Gedanken, in ihm gewinne das alte Dänemark Gestalt, aber er erzwingt ihn nicht. Das Dänemark des späten 19. Jahrhunderts war nur noch der Schatten des Großreiches im Norden, das in den Köpfen seiner Bewohner noch herumspukte. Es war auf dem Weg zum modernen Verfassungs- und Nationalstaat immer mehr geschrumpft. Schon im 17. Jahrhundert hatte es seine südschwedischen Provinzen, eine seiner Kornkammern, verloren, und mit ihnen die Kontrolle über den Öresund. Die Erinnerung an diesen Verlust dänischen Kernlands, gegen den sich die Insel Bornholm erfolgreich empört hatte, ist im großväterlichen Haus des alten Leibarztes unüberhörbar ins Interieur eingewandert: »Die Bornholmer Uhr neben dem Küchentisch klang langsam und schwerfällig. Es war, als hole sie jede einzige zögernde Sekunde mühevoll und stöhnend aus einem unendlich tiefen Brunnen. Die Bornholmer Uhr war die einzige im ganzen Haus, die ging. Die anderen waren stehen geblieben.«

In dem Brunnen der Vergangenheit, aus dem diese Uhr schöpft, ruhte auch die Erinnerung an die napoleonische Ära, in der es Dänemark nicht gut erging. Als die englische Flotte im Jahr 1807 Kopenhagen bombardierte, galt dieser Präventivangriff einem noch großen Königreich, zu dem Norwegen, Grönland, Island, die Faröer Inseln, die Herzogtümer Schleswig und Holstein sowie Kolonien in Westindien gehörten. Noch war Dänemark, wie in Mitteleuropa Habsburg, ein Vielvölkerstaat, in dem mehrere Sprachen gesprochen wurden. Die im Wiener Kongress von 1814 erzwungene Abtretung von Norwegen an Schweden war ein Riesenschritt auf dem Weg ins Schattenreich. In seinem Selbstbewusstsein blieb das Land aber stark genug, um im Konflikt mit Preußen die militärische Auseinandersetzung nicht zu scheuen. Dieses Selbstverständnis ging mit den Herzogtümern Schleswig, Holstein und Lauenburg im Krieg gegen Preußen und Österreich 1864 dramatisch verloren. Die Räumung des Danewerks, der alten Befestigungsanlagen, und die Erstürmung der Düppeler Schanzen, deren Ausbau die Stärke Dänemarks hatte demonstrieren sollen, wurden zum Symbol der Niederlage.

»Er ging, mit dem Licht in der Hand, durch die vielen Zimmer. Bronzen, Piedestale und Ehrengaben standen in Laken gehüllt. Sie ragten so wunderlich in das Dunkel, als ginge die Exzellenz durch die Räume, zwischen Gespenstern.« Das Vorbild für die »Exzellenz« im Roman *Das graue Haus*: der Großvater Oluf Lundt Bang (1788–1877).

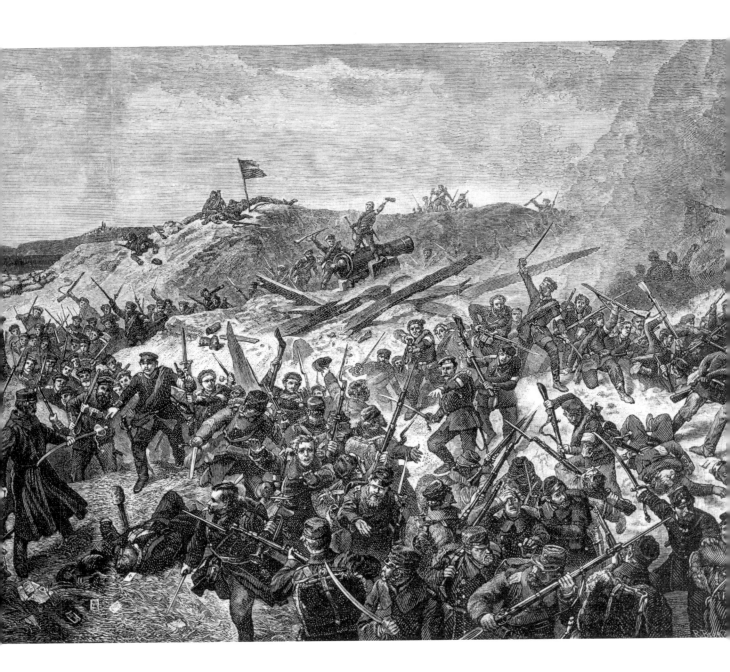

»Ja, sagte der Kammerherr, dessen Lippen
seinem Willen nicht ganz gehorchten: Wir
leben ja im Schatten der alten Schanzen.
– Schatten? Sie täuschen sich, Herr Kam-
merherr, das Mündungsfeuer von Düppel
wird durch die Geschichte leuchten …«
Die Erstürmung der Düppeler Schanzen
im Krieg des Jahres 1864, Holzstich von
Richard Brend'amour.

Am 18. April 1864, zwei Tage vor Herman Bangs siebtem Geburtstag, eroberten die feindlichen Truppen die Insel Alsen, seinen Geburtsort. Die Familie lebte inzwischen in der Kleinstadt Horsens im mittleren Jütland. 1863 hatte der Vater dort seine neue Pfarrstelle angetreten. Horsens gehörte im Krieg zum Rückzugsraum der dänischen Truppen. Nicht nur als Kindheitserinnerung ist der Krieg in Bangs literarisches Werk eingegangen, sondern auch als Schatten, der in den Jahrzehnten nach der Niederlage über Dänemark lag, auch dort, wo es an der Fortschrittseuphorie des Zeitalters teilhatte und in die industrielle Moderne aufbrach. Ein Zug von Kriegsversehrten durchquert die Romane und Erzählungen Herman Bangs. Oft sind es stille, stumme Gestalten, die nur durch das Klacken eines Holzbeins auf dem Pflaster auf sich aufmerksam machen. In vielen Stuben hängen über den Sofas Bilder von Gefallenen, um deren Rahmen Immortellenkränze gewunden sind. Den Schwadroneuren, die vom künftigen Krieg träumen, stehen die Veteranen gegenüber, die nur einen geringen Anstoß brauchen, um sich an das Sterben ihrer Kameraden zu erinnern. Zwischen den Romanen *Das weiße Haus* (1898) und *Das graue Haus* (1901) verläuft die Grenze. An das weiße Haus der frühen Kindheit auf der Insel Alsen ist keine Jahreszahl geheftet, aber die Landschaft, die es umgibt, ist erkennbar Vorkriegslandschaft, das nahe Flensburg und die Residenz Gottorf gehören noch dazu. Das graue Haus der alten Exzellenz hingegen steht im Kopenhagen der Nachkriegszeit. Der verlorene Krieg ist darin wie in allen Häusern der Hocharistokratie, in denen der alte Arzt noch seine Visite macht, ein dunkler Mitbewohner. Er lebt in den mit Flor verhüllten Bildern und Säbeln der Witwe eines gefallenen Generalstabsoffiziers, und er lebt im Entschluss ihres Sohnes, nicht Offizier, sondern Ingenieur zu werden.

Der Roman *Tine* (1889) erschien 25 Jahre nach dem Krieg. Sein Schauplatz ist das Horsens des Jahres 1864. Nicht das Schlachtfeld, sondern das vom Geschehen an der Front erfasste zivile Leben steht im Mittelpunkt des Romans. Rainer Maria Rilke hat dies, als das Buch 1903 auf Deutsch erschien, hervorgehoben: »Die Russen, Tolstoi und Garschin, haben den Krieg erzählt, die Last des Krieges, seine Unnatürlichkeit, Grausamkeit und Willkür. Mit dem Buch *Tine* hat sich Herman Bang ihnen genähert; er erzählt Episoden aus dem dänisch-holsteinischen Kriege. Aber er begleitet die Truppen nicht hinaus zum Danewerk und nach Düppel, er erzählt die Geschichte des Quartiers, in das die Soldaten immer wieder, immer erschöpfter, immer schweigsamer nach Siegen oder Niederlagen zurückkehren, und die Geschichte der Men-

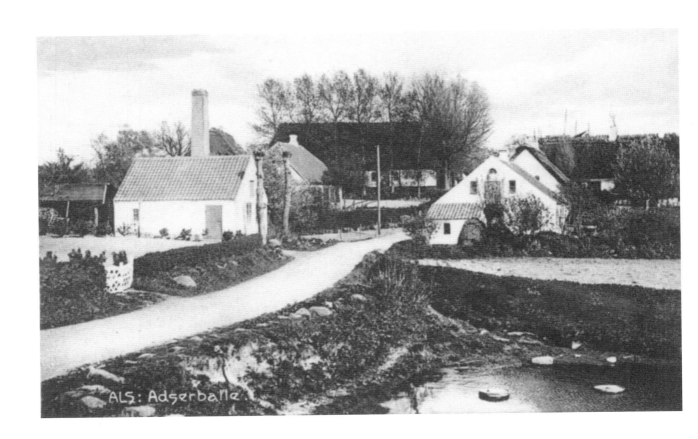

ALS: Adserballe

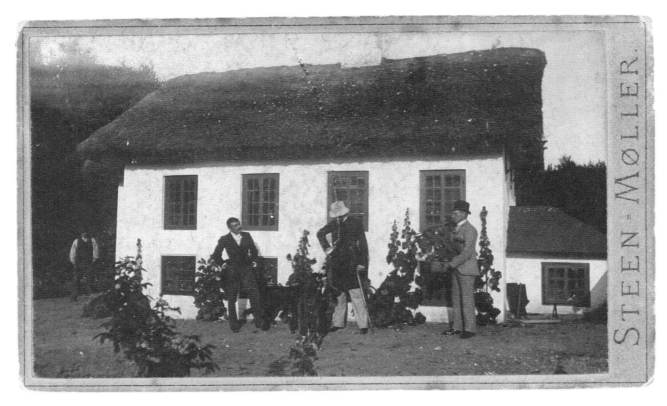

STEEN-MØLLER.

schen, die sie da erwarten und bewirten, zeigt, wie über diese Zurück-gebliebenen, über die Alten, über die Frauen und Mädchen das Elend kommt, die Verzweiflung und die Sünde. Der Tod und das schwere Sterben erfüllt nicht nur die Schlachtfelder und die Schanzen, unter hundert Formen dringt die Zerstörung in die Häuser ein, in die Gärten und Gassen; Bäume verdorren inmitten von zertretenen Feldern, herrenlose Hunde irren umher und die Kühe brüllen kurz und geängstigt auf in den Ställen. Die Kanonen haben ihre Stimme erhoben, und alle Dinge, die man berührt, zittern wie die fortwährende Furcht. Die Luft zittert, die Erde zittert und bebend geht jeden Morgen die Sonne auf, lange vor ihrem eigenen Tag. In den Menschen aber geht das Lebern weiter, sie haben wie vorher Freuden und Wünsche, Leiden, Hoffnungen und Befürchtungen. Nur gesteigerter ist alles in ihnen, ungeduldiger, stärker und stürmischer.«

Der Krieg, der die gesamte Gesellschaft erfasst, ist bei Herman Bang nicht erst da, wenn die zurückflutenden Soldaten in der Kirche singen und die vertriebenen Flüchtlinge vom Verlust ihrer Häuser berichten. Er ist schon da, wenn an seinem Vorabend die Erinnerung an die Schlachten der Jahre 1848 bis 1850 und die Festigkeit des Danewerks beschworen wird. Es gibt in diesem Roman eine verratene Liebe, deren absteigende Kurve auf den Tod der Titelheldin zustürzt. Und es gibt die hoch aufschäumende Woge der illusionären Kriegsbegeisterung, die rasch bricht. Greifbar bleibt als Kern der elegische Patriotismus, den Herman Bang seinem Werk wie einen schwarzen Faden eingewoben hat: die Einsicht, dass die Niederlage unvermeidlich und die Siegesgewissheit, mit der die Dänen in den Krieg gezogen waren, eine Illusion war, die zu Recht zerplatzte. Der Krieg von 1864, das ist bei Herman Bang die selbst geschlagene Wunde Dänemarks, die sich erst schließen wird, wenn dieses nationale Drama illusionslos erinnert wird, vor allem ohne die Illusion, es ließe sich an seinen Ergebnissen rütteln.

oben: Alsenstraßen erinnern in Deutschland daran, dass die Insel Alsen nach dem Krieg von 1864 preußisch wurde. Herman Bang hat die Insel, auf der er bis 1863 in Adserballe seine frühe Kindheit verbrachte, zum Schauplatz seines Romans *Das weiße Haus* gemacht. Adserballe, Fotografie von Joh. Moldt, undatiert.

unten: »Es war ein weißes Haus, und drinnen im Haus waren die Tapeten hell. Alle Türen standen offen, auch im Winter, wenn mit Holz geheizt wurde. Zwischen den Mahagonimöbeln standen Marmortische und weiße Konsolen.« So beginnt der Roman *Das weiße Haus*. Herman Bang vor dem »weißen Haus« mit Johan Knudsen und dem Gärtner, um 1905.

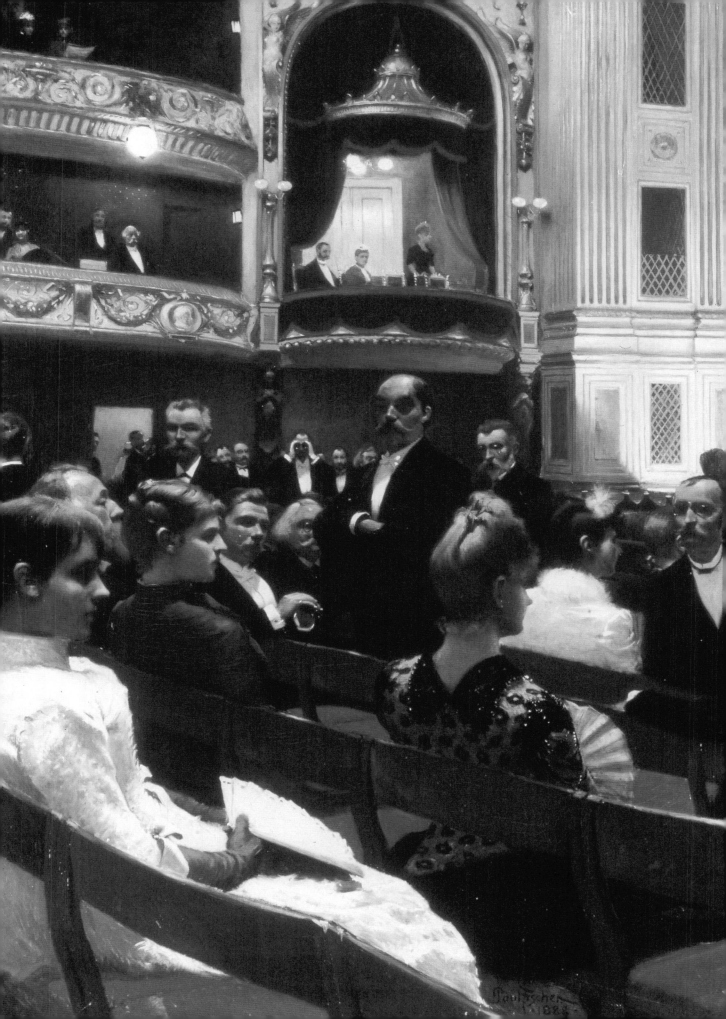

# Gold, Marmorputz und hohle Pappengel

Eine der Parolen, die in Dänemark nach 1864 kursierten, lautete: »Nach innen gewinnen, was nach außen verloren wurde!« Unter diesem Imperativ wurden in Dänemark die Jahre nach der Niederlage etwas Ähnliches wie die Jahre nach dem gewonnenen Krieg 1870/71 in Deutschland: Gründerjahre. In seinem Essay über Topsøe hat Herman Bang dieses Zugleich von politischer Desillusionierung und ökonomischem Aufbruch beschrieben: »Viele Illusionen zerbrachen in jenen Tagen. Dann kamen nach dem Krieg die guten Jahre, gut in materieller Hinsicht, die Felder gaben reiche Ernte, alle Geschäfte erlebten einen bis dahin nicht gekannten Aufschwung. Geld war genug da, es strömte herein, man gab sich kaum Rechenschaft darüber ab, woher es kam. Doch man verbrauchte es: alle wurden von einer heftigen Gier nach Genuss ergriffen, von jenem brennenden Durst nach Genuss, der eine Reaktion auf dumpfe Niedergeschlagenheit ist; die Mutlosigkeit zeugte den Leichtsinn, sozialen Leichtsinn und politischen Leichtsinn; die Mehrheit wollte nichts weiter als verdienen und ihren Verdienst dann genießen. Die Ernsthafteren aber, die nichts vergessen hatten und für die der dunkle Hintergrund der lustigen Komödie noch immer Hohn und Enttäuschung war, wurden langsam zu Skeptikern, sie mussten es werden: hinter ihnen lagen die zerbrochenen Illusionen ihrer ersten Jugend, um sie herum war ein Volk, das in ewiger Anspannung und im hektischen Genießen alles andere außer dieser Anspannung und diesem Genuss zu vergessen schien. Ein kühler Skeptizismus wurde ihr Kennzeichen.«

Bangs Roman *Stuck* (1887), der erste Großstadtroman der dänischen Literatur, ist aus diesem Skeptizismus hervorgegangen. Er spielt in den frühen 1880er Jahren und handelt vom Platzen einer Immobilienblase. Seit 1857, dem Geburtsjahr Herman Bangs, wurden die alten Stadtwälle Kopenhagens geschleift, nun wuchert die Hauptstadt ins

»Redakteur Isaksen bewegte die Nase energisch auf und ab, schnupperte zum Vorhang hin, als wolle er das Stück mit Hilfe seiner Geruchsorgane prüfen...«: *Stuck*, 1887. Ein Abend im Königlichen Theater von Kopenhagen. Gemälde von Paul Fischer, 1888.

Land hinein, während zugleich ihr Zentrum modernisiert wird, spekulative Investitionen sind an der Tagesordnung. Das moderne, im elektrischen Licht erstrahlende Theater soll ein Unterhaltungsbetrieb mit angeschlossenem Restaurant werden und internationale Virtuosen anlocken. Der Journalist Herluf Berg, der die Initialen Herman Bangs trägt, tritt in das Konsortium ein, der Name eines alten angesehenen Kaufmanns bürgt für die Schuldscheine. Wie im Paris Balzacs ist das Geld zur Seele der Großstadt geworden, und der Taumel der Spekulation endet im Katzenjammer, wenn am Ende die gefälschten Wechsel platzen.

Herman Bang hatte 1883 selbst unangenehme Erfahrungen mit Schwindeleien gemacht, als im Gebäude des Verlags Salomon & Riemenschneider, in dessen Wochenzeitung er gelegentlich publizierte, eine Falschgelddruckerei ausgehoben wurde. Aber über solche Einzelfälle ging sein Roman hinaus. In *Stuck* herrscht überall der Geist des Unsoliden und Fassadenhaften, die Ersetzung fester Substanzen durch windige Hohlkörper prägt die gesamte Gesellschaft. Nicht nur in der materiellen, auch in der seelischen Innenarchitektur feiert das Dekorative Triumphe. Beiläufig gehen Ehen zugrunde. »Ja, wenn man mit *dem* Material bauen könnte«, sagt zu Beginn der Journalist Herluf Berg, als er das Pappmaché-Modell des Theaters betrachtet. Man kann. Die »Pracht von Stuck und Putz und Farben« steht auf tönernen Füßen, die tanzenden Putten auf den Logenbrüstungen sind nur vorn aus Gips, ihre Kehrseite besteht aus hauchdünner Pappe.

Herman Bang überträgt in seiner *Stuck*-Welt die französischen Vorbilder – die Finanzintrigen bei Balzac, das Bündnis von Kunst und Industrie in Flauberts *L'Education sentimentale* – nach Kopenhagen. Aber er begnügt sich damit nicht. Bang will den dänischen Realismus, den er als Kritiker propagiert hat, einen Roman, in dem der Tivoli und die Bank, die den Kredit sperrt, sind, was sie nur in Kopenhagen sein können, er will, dass die windigen Projekte wie die Desillusionierung und der kühle Skeptizismus mit dänischem Zungenschlag sprechen. Also schreibt er in seinen Großstadtroman das Porträt der Nachkriegsgesellschaft hinein. Er hängt dem Journalisten und gescheiterten Theaterdirektor Herluf Berg das Bild seines 1864 gefallenen Vaters über den Schreibtisch und lässt ihn am Ende Besuch von einem Veteranen erhalten, der »in einem seltsam gedämpften, halbfeierlichen Ton, ähnlich dem, in dem abergläubische Leute Spukgeschichten erzählen«, das Sterben der Jugend an den Düppeler

oben: »An diesem Buch würde ich gerne zehn Jahre schreiben, um jede Stimmung mit dem Äußersten anzufüllen, dessen ich fähig bin.« Skizzen zum Roman *Stuck*.

unten: »Falls aus mir etwas werden soll, dann muss es in dieser Luft sein. Man stirbt vielleicht an dieser Atmosphäre von Gas, Schweiß, Parfüms, Atem und Weindunst, aber man lebt darin.« Vor dem Eingang des Tivoli, Foto: Peter Elfelt, 1903.

Das 1862 von einem Schweizer Konditor
an der Ecke Nygade/Gammeltorv gegründe-
te Café »À Porta« war so beliebt, dass Bern-
hard Olsen 1886 für sein Wachsfiguren-
kabinett eine Kopie anfertigen ließ – mit
dem an die Säule gelehnten Herman Bang,
der seinerseits Olsens Panoptikum in
einem Zeitungsartikel porträtierte.

Schanzen in Erinnerung ruft und über die Betriebsamkeit Kopenhagens sagt: »Sie ist nichts anderes als das Wundfieber von Dybbøl.«

Im Innern gewinnen, was draußen verloren ist, wiedererstarken in der Rückbesinnung auf sich selbst – die Diagnose der am Wundfieber leidenden Hauptstadt scheint diese Parolen zu dementieren. Doch der Roman, in den dieses Dementi eingegangen ist, ist nicht nur ein Kind der Desillusionierung, er ist auch ein Kind des »modernen Durchbruchs«, den Georg Brandes proklamiert hatte. »Ihr sollt die schwierige Kunst, klein zu sein, lernen«, sagt der Veteran zu Herluf Berg. In der Kultur aber gab es ein Gegenmotiv zum Kleinerwerden und zum Rückzug Dänemarks in sich selbst: die Tradition des Austausches zwischen dänischer und gesamteuropäischer Kultur. Im »goldenen Zeitalter«, der Epoche von 1750 bis 1850, waren dafür die Fundamente gelegt worden. Dieses goldene Zeitalter hatte den Staatsbankrott von 1813 gesehen, und die Schattenwerdung des dänischen Großreiches. Aber es sah zugleich auch den Aufschwung der dänischen Kunst mit Malern wie Christopher Wilhelm Eckersberg und Christian Købke und dem Bildhauer Bertel Thorvaldsen, dessen Imperium sich zwischen Kopenhagen und Rom erstreckte. Und es brachte von Holberg über Oehlenschläger bis zu Hans Christian Andersen eine dänische Literatur von europäischer Geltung hervor. Es mochte ein Wundfieber sein, das nach 1864 den Aufschwung des Journalismus und der Literatur, der Karikatur, des Theaters und der leichten Muse beförderte. Aber Dänemark wurde durch dieses Wundfieber eine vitale Provinz auf der Landkarte der ästhetischen Moderne: durch den Kritiker Georg Brandes, durch Jens Peter Jacobsen und Henrik Pontoppidan, durch die kulturelle Vernetzung mit dem politisch Verlorenen. Eines der Projekte in Herman Bangs *Stuck*-Roman ist, Kopenhagen zur »Hauptstadt des Nordens« zu machen: »Jetzt war die Zeit für Leute mit Kapital gekommen, die Konjunkturen zu nutzen, jetzt war die Zeit für jene, die Visionen hatten und Augen, um zu sehen – jetzt, wo der Norden nur auf den Ort wartete, wo man sich künstlerisch sammeln konnte – ›nur wartete‹, wiederholte Herluf Berg zweimal und nickte bekräftigend – auf den *Ort*. Das Theater war der Ort, wo der Durchbruch gelungen, wo die gemeinsamen Interessen geweckt waren: Ibsen und Bjørnson waren keine Norweger mehr, sie waren Skandinavier geworden, sie wurden bis nach Haparanda im Norden gespielt, bis nach Viborg, Viborg in Finnland … überall.« Das Projekt, das im Roman scheitert, hat Herman Bang nie aufgegeben.

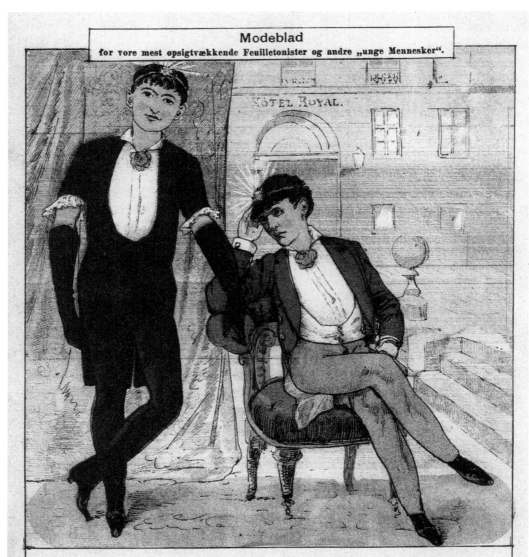

**Modeblad**
for vore mest opsigtvækkende Feuilletonister og andre „unge Mennesker".

HÔTEL ROYAL.

«Dragten bestaar af lysegraa Benklæder, hvid Vest, blaa Kjole med forgyldte Knapper, og hertil bæres i Halsen i Stedet for Halstørklæde en Rosenbuket og — i Haaret en Agraffe eller Naal; — eller man har Ærmerne i sin sorte Kjole afskaarne noget over Albuen og møder med lange 12 Knaps Handsker ligesom en Dame.»

(FYNS STIFTSTIDENDE, den 22. ds.)

Trykt og udgivet af C.Simonsen Kjöbenhavn

Herman Bang und Peter Nansen als Modenarren. Im Hintergrund das Hotel Royal, wo die Redaktion der *Nationaltidende* untergebracht war. Zeichnung von Alfred Schmidt für den *Punch*, 31. Januar 1884.

# »Eine Frage, die Millionen Menschen angeht«

In seinem Romanerstling *Hoffnungslose Geschlechter* hat Herman Bang den autobiographischen Stoff auf zwei Figuren verteilt: auf den willensschwachen, nervenkranken William Høg und den mondänen Autor und Journalisten Bernhard Hoff, dessen Initialen unter verkehrten Vorzeichen auf seinen Autor anspielen: »Herr Hoff war in Mode. Er war plötzlich aufgetaucht, und mit einem Mal begegnete man dem Namen ›Bernhard Hoff‹ überall, auf Theaterplakaten, auf Büchern, in allen Zeitungen. Auch im Leben traf man ihn allenthalben und konnte ihn nicht übersehen. Überall fiel einem diese schmächtige Figur mit dem bleichen, grauen Antlitz auf: auf der Straße, an der Langelinie, in den Theatern. Meistens fuhr er, saß lässig hingegossen in einer Droschke, manchmal allein, zusammengefallen und in eine Ecke gedrückt. Dann sah er aus wie der Tod von Lübeck, als wolle er in seinem polnischen Pelz verschwinden; aber manchmal fuhr er mit einem Freund, einem Menschen, der den moralischen Mut besaß, sich mit ihm trotz aller privaten wie öffentlichen Nachrede zu zeigen.«

Als *Hoffnungslose Geschlechter* erschien, blieb es nicht bei Klatsch und Tratsch. Die Polizei beschlagnahmte den Roman, der Oberste Gerichtshof folgte der Staatsanwaltschaft, die das Buch als »unzüchtig im Sinne des Strafgesetzes« attackierte, und verurteilte den Autor zu einer Geldstrafe. An den Liebesszenen des jungen Helden mit einer erfahrenen aristokratischen Femme fatale hatten die Behörden Anstoß genommen. Der Prozess zerrüttete Bangs Nerven nicht weniger als die fatale Gräfin die Nerven seines Romanhelden. Um ihn der Skandalatmosphäre in Kopenhagen zu entziehen, schickte ihn der Verleger der *Nationaltidende* auf eine Reportagereise ins sächsische Bad Schandau. Als Ende Juli 1881 das Urteil über den Roman gesprochen wurde, schrieb der Autor in Deutschland seine Reportage über die Festung Königstein an der Elbe, nicht ohne einen Besuch in der Ge-

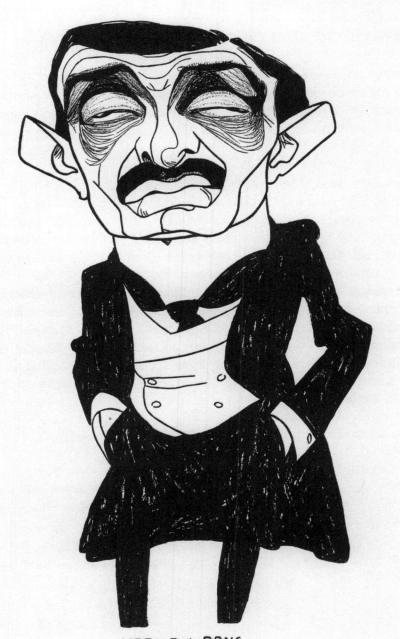

HERMAN BANG
BLIX
1904

mäldegalerie Dresdens und seine Eindrücke von der Sixtinischen Madonna einfließen zu lassen.

Ein Grundmuster seines Lebens war damit etabliert: das Hin und Her von Fluchtbewegung und Heimkehr, Anfeindung in Dänemark und Aufbruch nach Europa, das Ineinander von Prominenz und Skandal. Es wurde von einem modernen Medium befeuert, das den jungen Journalisten und Autor ins Visier nahm, kaum hatte er die öffentlichen Bühnen in Kopenhagen betreten: der Karikatur. Die spitzen Federn des 1873 gegründeten Karikaturblattes *Punch* servierten Herman Bang dem bürgerlichen Publikum als Modenarren und blasierten Exzentriker, zeichneten in sein öffentliches Bild Züge des Weiblich-Verweichlichten ein und titulierten ihn schon einmal als »Hermine Bang«. Das zielte auf den empfindlichsten Punkt, an dem er sich nicht öffentlich verteidigen konnte, auf seine Homosexualität. Ein ganzes Album ließe sich mit den – oft brillant gezeichneten – Karikaturen füllen, die Herman Bang zeitlebens begleiteten. Er ist darin, je älter er wird, eine immer dunklere Figur mit immer tiefer liegenden, verschatteten Augen, abstehenden Ohren und immer markanteren Furchen im Gesicht. Der Gedanke liegt nahe, dass die vielen Selbstporträts in seinem literarischen Werk und die Fotografien, in denen er als melancholischer Dichter posierte, Gegenbilder sind, Antworten auf die Karikaturen, in denen er parodiert, lächerlich gemacht, verhöhnt wurde.

Im November 1885 ging Bang nach Berlin, um dort, wie es schon Georg Brandes versucht hatte, von einem dänischen zu einem europäischen Autor zu werden, und um aus dem Panoptikum der Karikaturen herauszutreten, die über ihn in Kopenhagen kursierten. Der Aufenthalt blieb kurz. Die deutschen Behörden bekamen Wind von einem Artikel in der norwegischen Zeitung *Bergens Tidende*, in dem er den deutschen Kaiser als »zitternden Greis« charakterisiert hatte. Das reichte für einen sofortigen Ausweisungsbefehl wegen Majestätsbeleidigung. Es half nichts, dass die Kollegen vom *Berliner Tageblatt*, in dem bereits Artikel von ihm erschienen waren, für Bang intervenierten, es half nichts, dass der dänische Gesandte an Bismarck appellierte, zu dessen Bewunderern Bang gehörte. Er musste die Hauptstadt des Deutschen Reiches verlassen und ging nach Meiningen in Thüringen, in die Theaterstadt, in der Herzog Georg II. sein Hoftheater, die »Meininger« mit ihren illusionistischen Dekorationen und historisierenden Inszenierungen zu einem durch ganz Europa tourenden Exportschlager gemacht hatte. Die Hoffnung, er könne durch Vermittlung des Her-

Das eine Auge Herman Bangs war von Kindheit an blind. Das machten sich die Karikaturisten zunutze, wenn sie ihn mit einem verschatteten, träge blinzelnden Blick ausstatteten. Karikatur von Ragnvald Blix im *Ekstra Bladet*, 6. Dezember 1904.

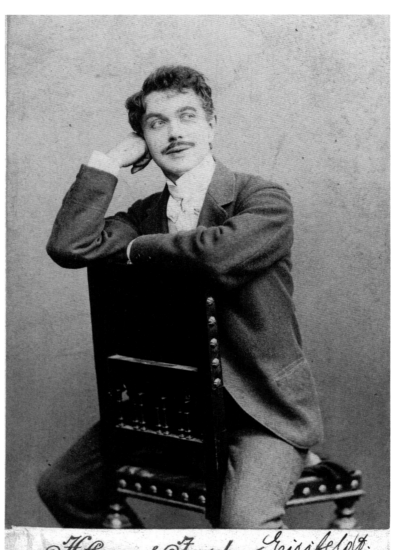

Hoffmann & Fursch Girifeldt.
Svanus Ende
LEIPZIG
Dorotheen-Str. 10 pt.

zogs beim Hof in Berlin um Verzeihung für den Artikel bitten, der seine Karriere im deutschsprachigen Raum gefährdete, erfüllte sich nicht. Aber Bang traf in Meiningen auf die große Liebe seines Lebens, auf den aus Rathenow in Brandenburg stammenden Schauspieler Max Eisfeld. Als Bang im Februar 1886 – wieder wegen des ominösen Artikels – auch aus Sachsen-Meiningen ausgewiesen wurde und über München nach Wien reiste, tat er dies in Eisfelds Begleitung. Auf das nun zusammen lebende Paar hatte die Wiener Ausländerpolizei ein wachsames Auge. Weil die anarchistische deutsche Zeitschrift *Die Freiheit* inzwischen den kaiserkritischen Artikel nachgedruckt hatte, stand Bang nun politisch im Verdacht, mit revolutionären Kreisen zu sympathisieren. Hinzu kam der moralische Verdacht, der damals 29-jährige Bang verleite den sechs Jahre jüngeren Schauspieler »zu naturwidrigen Unzuchtsakten«. Bang und Eisfeld entzogen sich im Sommer 1886 der Überwachung der Wiener Polizei durch die Übersiedlung nach Prag, wo Bang an seiner Novellensammlung *Stille Existenzen* und an seinem Roman *Stuck* arbeitete. Als Eisfeld im April 1887 Prag verließ und Bang wenig später nach Kopenhagen zurückkehrte, war – wohl vor allem aufgrund einer Untreue Eisfelds – die große Liebe zerbrochen. Sie hinterließ im Werk Bangs zahlreiche Spuren, vor allem in der Gedichtsammlung *Digde* (1889), aber auch in Erzählungen und Prosaskizzen. In den Romanen *Stuck* und *Tine* ließ Bang Nebenfiguren unter dem Namen »Max Appel« auftreten, dem bürgerlichen Namen seines Geliebten.

Viele Karikaturen Herman Bangs inszenierten die physiognomische Überblendung des Aristokratisch-Verfeinerten mit Zügen des »Zigeunerhaften«. Sein dunkler Teint, der sich wie ein Schatten über sein Gesicht legen ließ, trug dazu ebenso bei wie sein schwarzglänzendes Haar. In seinem letzten Roman, *Die Vaterlandslosen* (1906), hat Herman Bang auf sein öffentliches Zwitterdasein als dänischer Zigeuner in der Aristokratenmaske eine beeindruckende Antwort gegeben. Der Held, Joan Uhjazy, väterlicherseits aus altem ungarischem Geschlecht stammend, aufgewachsen auf einer namenlosen Donauinsel nahe der Stadt Orsowa, kehrt als Violinvirtuose in die Heimat seiner dänischen Mutter zurück. Er gehört zu den »Vaterlandslosen«, die der deutsche Titel allzu nahe an die »vaterlandslosen Gesellen« heranrückt, die aber im Originaltitel *De uden Faedreland* und im Roman selbst Menschen ohne Vaterland sind, weil ihnen ein Vaterland im Zeitalter des überbordenden Nationalismus vorenthalten wird. Der Inselabkömmling Joan Uhjazy wird weder von den Ungarn noch von

Bangs große Liebe, der Schauspieler Max Eisfeld (1869 – 1935), bürgerlich Max Appel. Im Januar 1886 lernten sich die beiden in Meiningen kennen, wo Bang im »Hotel Erbprinz« wohnte und Eisfeld in mehreren kleinen Inszenierungen auf der Bühne des Hoftheaters stand.

# Dr. Wasbutzki.

*Berlinerlægen Dr. M. Wasbutzki.*

Vi fortalte i Gaar, hvorledes der
mellem Herm. Bangs danske Venner
og Berlinerlægen Dr. *Wasbutzki* var
opstaaet en bitter Strid om, hvorvidt
en intim Selvskildring, som Bang i sin
Tid havde dikteret Lægen, skulde of-
fentliggøres eller ikke. De danske
Venner med Direktør *Peter Nansen*
i Spidsen mente et tordnende Nej og
truer Doktoren med Lovens strenge-
ste Straf, hvis han, endskønt han er
uden juridisk gyldig Bemyndigelse
dertil, dog publicerer Manuskriptet.
Doktoren selv er af den Mening, at
han netop handler efter Herman
Bangs inderligste Ønske ved at of-
fentliggøre Værket.

**Saaledes staar Sagen.**

Vi har iøvrigt siden i Gaar haft

der kunde skade Herman Bangs Min-
de! Jeg har selv læst Manuskriptet,
og selv for mig som Kvinde er der
ikke én eneste Linje, der har virket
anstødeligt!

Dr. Wasbutzki udtaler derefter som
sin Formening, at *Herman Bangs
Skildring vil have den allerstørste
Betydning for Lovgivningen i alle
Lande.*

Til Slut bemyndiger Doktoren De-
res Korrespondent til at offentliggøre
følgende

## Erklæring:

„Paa Artiklen om „Herman Bangs
Bekendelser" vil jeg svare følgende:

I det af Herman Bang efterladte
og af Digteren og mig i Fællesskab
forfattede Arbejde drejer det sig in-
genlunde om „Bekendelser". Det er
ikke — saaledes som det hedder i Ar-
tiklen — en psykologisk Skildring af
hans Liv og Lidelser. Det er tvært-
imod en absolut objektiv, fin psykolo-
gisk Skildring af det abnorme
Seksualliv.

Naturligvis er jeg i Besiddelse af
Herman Bangs skriftlige Fuldmagt
til at offentliggøre vort fælles Arbej-
de. Naar jeg endnu ikke har gjort
det, er det ikke Direktør Nansens
Grunde — om „at skade Bangs Min-
de" — der har været bestemmende
for mig, men derimod andre Aarsa-
ger.

Den Idé, at Bang skulde have skre-
vet et Arbejde, der kunde „skade hans
Minde", synes mig iøvrigt ganske
uholdbar.

De forskellige Avtoriteter i Ber-
lin paa dette Omraade har, efter at

den Dänen als ihresgleichen anerkannt. Das Außenseitertum seines aristokratischen Helden, den mancher Bürger im dänischen Provinzsalon hinter vorgehaltener Hand als Zigeunergeiger verspottet, hat Bang mit drastischen Bildern des Antisemitismus im habsburgischen Reich gekoppelt. Im Rückblick gehört der Roman zu den Vorabendromanen des Ersten Weltkriegs. Und er lässt im Hintergrund der politischen Ausgrenzung die gefährdete Existenz des von den Gesetzen des eigenen Staates bedrohten Homosexuellen erkennen. Die Insel, der Joan Uhjazy entstammt, wird allein von Männern bewohnt.

Das Jahr 1906 war ein Jahr aufsehenerregender Homosexuellenprozesse in Kopenhagen. Im Sommer war in der Zeitung *Middagsposten* ein Artikel »Die Gesichter der Lüge« erschienen, mit Zwischentiteln wie »Aus der Tiefe der Verderbnis« oder »Männerklub«. In der Zeitung *Politiken* vom 30. November 1906 publizierte der – von Bang übrigens geschätzte – Autor Johannes V. Jensen unter dem Titel *Die Gesellschaft und der Sittlichkeitsverbrecher* einen Rundumschlag gegen die Homosexuellen. Bangs Roman muss er da schon gelesen haben. Denn er nahm dessen politische Dimension – die Debatten über das Verhältnis Dänemarks zu den Großmächten, die höchst aktuellen Erörterungen der militärischen Verteidigungsfähigkeit des Landes – zum Anlass, Herman Bang öffentlich zu denunzieren, ohne ihn namentlich zu nennen: »Aus anderen als den rein soziologischen Gründen ist es an der Zeit, die Herren mit ihrem Widerwillen gegen weibliche Unvollkommenheiten spüren zu lassen, dass sie entdeckt sind, und dass man sich berechtigt sieht, sie zu verhaften, und zwar gerade aufgrund ihres festen Glaubens, dass sie die Normalen sind. Sie haben in der letzten Zeit hier in der Stadt auf eine ziemlich herausfordernde Weise die Köpfe hervorgestreckt, sie haben einen Kreis gebildet und sich in Zeitschriften und auf dem Theater festgesetzt, überall dort, wo man gesehen wird, so dass beinahe der Eindruck entstand, dass es keine anderen gäbe. Sie haben Bücher geschrieben und sind ins literarische Leben eingetreten als Priester der ›Schönheit‹, ›Übermenschlichkeit‹ und all der anderen Dinge, mit denen sie ihre widerliche Krankheit schmücken; sie sind so weit gegangen, in öffentlichen Vorträgen als das einzig Vornehme hier in der Welt den Umgang gegen die Natur zu empfehlen. Ein sehr bekannter Schriftsteller, der übrigens, außer dass er abnorm ist, auch Talent bewiesen hat, ist in den letzten Tagen so weit gegangen, sich hinzustellen und über ›die Verteidigung des Landes‹ zu reden. Der Arme, der wohl kaum je eine Waffe in der Hand hatte, leidet vielleicht gerade unter

links: Der Autor Johannes Vilhelm Jensen, hier in einer Aufnahme von 1902.

rechts: Bericht einer dänischen Zeitung über die nach Bangs Tod geführte Auseinandersetzung zwischen Max Wasbutzki und dem Autor und Verleger Peter Nansen über die Veröffentlichung von Bangs Gedanken zum Sexualitätsproblem. Wasbutzki verwahrt sich gegen den Vorwurf, er wolle »Bangs Andenken beschädigen«.

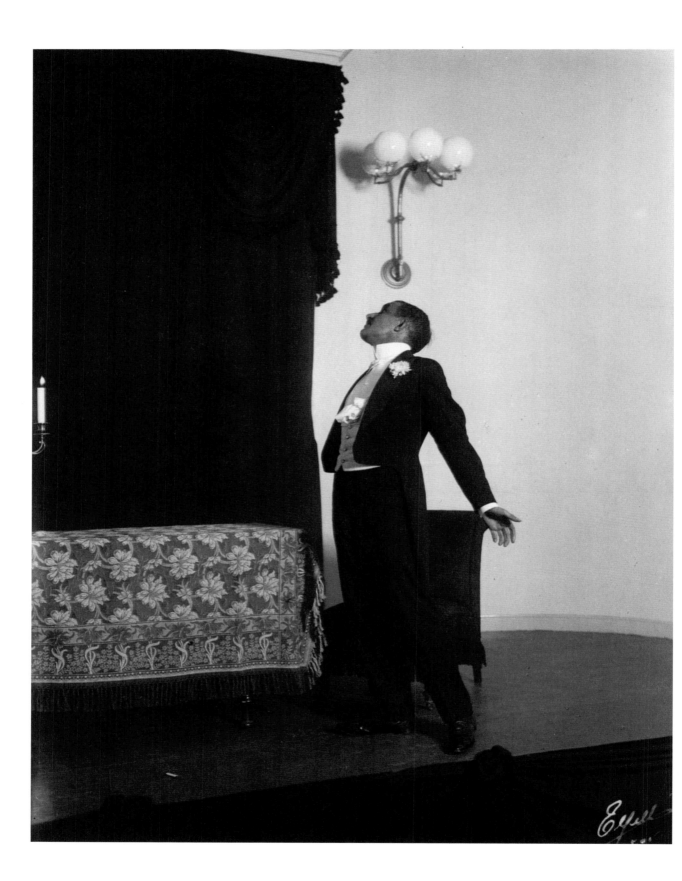

platonischer Liebe zu einem Leutnant. Statt sich zu ducken, als einige gewöhnliche Sittlichkeitsverbrecher hier in der Stadt verhaftet wurden, zeigen die Schreibenden Neigung, die Gelegenheit zu einem gemeinsamen Angriff zu benutzen. *Jetzt* gilt es.«

Diese Denunziation vertrieb Herman Bang für einige Jahre aus Dänemark. Er ging erneut nach Berlin und blieb dort bis 1909. Das Jahr 1907, in dem er dort eintraf, war auch in Deutschland das Jahr eines großen öffentlichen Homosexuellen-Prozesses: der Eulenburg-Affäre. Hier war es der Journalist Maximilian Harden, der den Fürsten Eulenburg, einen engen Vertrauten Wilhelms II., mit dem Stereotyp traktierte, das in Dänemark der Dichter Jensen gegen Bang gekehrt hatte: die Verirrung homosexueller Männer in die Politik gefährde die – zumal außenpolitische und militärische – Stärke der Nation. Nach eigenem Bekunden gemeinsam mit seinem Berliner Arzt Max Wasbutzki hat Herman Bang in seinem Berliner Exil eine Schrift zur Homosexualität verfasst, die erst 1922, zehn Jahre nach Bangs Tod und nur auf Deutsch, im Druck erschien. Diese *Gedanken zum Sexualitätsproblem* sind im Wesentlichen ein Werk Herman Bangs. Es heißt darin: »Ich vermag keine Minute daran zu zweifeln, dass die ausgeprägte Homosexualität angeboren ist, und ich, der ich nur Laie bin, habe es mir so zurecht gelegt: Die Natur oder die ganze Schöpfung, die allzu großen und uns unbekannten Zielen nachstrebt, hat in jeder einzelnen Kleinigkeit Eile und macht in der Eile überall Fehler. Eine *vollkommene* Pflanze gibt es kaum, ein *vollkommenes* Tier ebenso wenig. Die Natur irrt sich und schafft ein schiefes Blatt oder ein schiefes Ohr. So, scheint es mir, irrt sich die Natur auch im Fertigbringen des menschlichen Organismus und schafft in einem äußerlich männlichen Organismus eine sogenannte Seele, die weiblich ist. Durch einen Irrtum der Natur oder des Schaffers selber wird ein menschlicher Organismus ohne Einheit geschaffen. Dieser Irrtum der Natur kann vorkommen, wo man es am allerwenigsten annehmen sollte, und muss eben deswegen ein Irrtum der Natur sein. Die Eltern können ganz gesund sein, kräftige, ganz nach dem Normalmaß geschnittene Bauern, und der Sohn steht da als ein geborener Homosexueller. Es ist also nicht ein Zeichen der langen Dekadenz, wenn die Homosexualität entsteht. Sie ist da von Geburt an durch einen Irrtum der Natur, die sich nicht um die Details der Schöpfung kümmern kann.«

Oft mündet die Berufung auf die Natur in eine selbstbewusste, offensive Rhetorik der Emanzipation. Bei Herman Bang nicht. Bei ihm ist

Über Bangs Rezitationskunst (hier bei einer Lesung aus *Michael*) schrieb Rudolf Blümner 1907 in der *Schaubühne*: »Dieser Herman Bang spielt vor meinen Augen einen Roman ... Verzeihung, ich habe nicht recht gehört, Sie sagten er posiert? – Hm, wenn er posiert ... was heißt das und was kümmert's mich? Hier wird eine Kunst für eine Kunst entfaltet. Haben Sie denn schon so erzählen hören?«

der Homosexuelle von seiner Natur geschlagen. Dass die Natur ihn zu dem gemacht hat, was er ist, taugte als Replik auf das dänische Gesetz, das den Geschlechtsverkehr zwischen Männern als »Umgang wider die Natur« unter Strafe stellte, oder auf die österreichische Polizei, die »naturwidrige Unzuchtsakte« verfolgte. Und es erlaubte die Abweisung des Vorurteils, die Homosexualität sei eine Begleiterscheinung der Dekadenz, ein Produkt der Zivilisation, ein Laster, das mit Härte zu kurieren sei. Aber in dem schützenden Kreis, den Herman Bang um den Homosexuellen als unschuldigen Irrläufer der Evolution zieht, gelten nicht die Versprechungen der Menschenrechte, sondern die harten Gesetze einer unbelangbaren Natur.

Wie durch ein unterirdisches Röhrensystem ist die nachgelassene Theorie der Homosexualität mit dem literarischen Werk Herman Bangs verbunden. Trieb, Geschlecht und Schicksal bilden darin einen Dreiklang. Man lese nur den eigentümlichen Ausbruch der ganz in die Farbe Weiß gehüllten Mutter in dem Kindheitsroman *Das weiße Haus*, der so gar nicht zu einer dänischen Pfarrersfrau passen will, die gerne singt, freigiebig schenkt und die gute Seele ihres Hauses ist: »Das ganze Unglück ist doch, dass die Natur so grausam war, Tiere zu schaffen, die denken. Erst paart das Tier sich, und dann ekelt sich der Mensch.« Nicht Gott, sondern die Natur ist hier der Gesetzgeber der Schöpfung, der Himmel ist leer, Kern des Glaubensbekenntnisses der Satz, das Leben sei sinnlos: »Denn das ist das Geheimnis: es gibt nichts als den Trieb, und der allein ist Herr und Meister. – Der Trieb schreit zum leeren Himmel – er allein. – Aber, und die Mutter machte eine Bewegung mit der Hand: lass uns nicht mehr davon sprechen … warum sollte *ich* die Wahrheit sagen?«

Bang hat in seiner Abhandlung über die Sexualität eine ganze Typologie des homosexuellen Mannes entwickelt. Sie reicht vom »rechten Flügel« derjenigen, die einen Mann »ausgeprägt männlich« lieben, bis zum »linken Flügel« derjenigen, »welche von dem Manne beinahe nur den Namen übrig haben, d. h. der Körper ist ausgeprägt weiblich geformt, und die sogenannte Seele hat beinah ausschließlich weibliche Veranlagung«. Bangs Typologie ist zugleich eine Figurengalerie seines literarischen Werkes, wenn er die Köche, Kellner, Damenschneider und Modisten dem »linken Flügel« zuordnet oder über die »Bühnenwelt des niederen Volkes« schreibt: »In der Artistenwelt sind die Vertreter der anscheinend männlichsten Berufe, Athleten, Ringkämpfer, Jockeis, starke Männer usw. am allermeisten homosexuell.

Als wollte die Natur ein Übermaß von Männlichkeit dadurch rächen, dass diese selben Männer im Geschlechtsleben keine Männer wären.«

Seine Freundschaft mit dem Schauspieler Jørgen Frederik Boesen, der ihn zugunsten einer Frau verließ, und die Erinnerung an Max Eisfeld hat Bang in den melodramatischen Künstlerroman *Michael* (1904) einfließen lassen und pathetisch überhöht. Es sind aber nicht nur solche biographischen Reminiszenzen, in denen das literarische Werk Bangs die Homosexualität seines Verfassers in sich aufgenommen hat. Männerpaare stehen im Zentrum seiner Artistenerzählungen *Die vier Teufel* und *Fratelli Bedini* aus dem Band *Exzentrische Existenzen*. Ein ganzer Reigen von Figuren mit bedrohter, unsicherer, zweideutiger sexueller Identität durchzieht seine Romane und Erzählungen, darunter immer wieder Männer, die eine motivlos scheinende Scheu vor heterosexuellen Bindungen an den Tag legen. Das nachhaltige Interesse Thomas Manns an Herman Bangs Person und Werk hat hier eine seiner Wurzeln. Doch hat Bang die Homosexualität literarisch nur im Schwebezustand der Camouflage auftreten lassen: Sie sollte jederzeit dementierbar und niemals juristisch belangbar sein. Das war eine der Quellen der doppelbödigen Prosa, in der es Bang zu großer Meisterschaft brachte. Er hat es vermieden, seinen *Fratelli Bedini*, dem männlichen Artistenpaar, das den alten allegorischen, aber immer noch vital-gefährlichen Löwen der Begierde in Gestalt einer Löwin zu zähmen versucht, die Anspielungen auf die gefährdete Existenz des Homosexuellen mit großen Buchstaben auf die Trikots zu schreiben. Sie konnten nicht nur als Chiffren der Homosexualität, sondern auch als Verkörperungen der leidenden Kreatur überhaupt gelesen werden, so wie es Hugo von Hofmannsthal in seinen Notizen für einen Aufsatz über Bang tat: »Dies dumpf Ausgesonnene des Kindes sollte ich auf einmal wiederfinden, ausgedrückt in einem Buch, die ganze unbeschreibliche Traurigkeit des Löwenbändigers, der seine Tiere tötet, seine Tiere, die er liebt. (Eines Abends wirft er ihnen vergiftetes Fleisch hin – aus irgendeinem Grunde ist er gezwungen dies zu tun und sie verenden langsam in dem menschenleeren Zirkus beim Schein einer Gasflamme.) Es ist das Buch eines dänischen Schriftstellers, und es hätte mir sehr leicht niemals in die Hand kommen können – aber es geschah nur das Selbstverständliche, dass ein Dichter sich weidete an einer unbeschreiblichen, unfasslichen Traurigkeit, deren Wirkliches gegeben ist in dem Leben, das wir leben. Es sind noch andere ähnliche Dinge in dem gleichen Buch. Das Hässliche und Triste an der Existenz von Kellnern, das Entwürdigende da-

Titelseite des Souffleur-Buches für die
Dramatisierung des Romans *Michael*
am Königlichen Theater in Kopenhagen,
1910.

rin, das Groteske – jeder Mensch denkt das irgendeinmal und es ver-
wischt sich wieder in ihm. In diesem dänischen Buch ist auch daraus
eine solche Erzählung gemacht. Diese Erzählungen sind wie seltsame,
konzentrierte Destillate, gewonnen aus den Giften, die der Körper
der Gesellschaft in sich absondert, seine Ermüdungsgifte, seine lei-
sen chronischen Vergiftungen. Aber der Liebhaber aller Dinge, der
Liebhaber aller Schmerzen muss diese Dinge pflücken wie Blumen,
er kann nicht anders, es ist stärker als er. Das Sterben der vergifteten
Tiere, der sonderbare gierige Hunger des Kellners, ihn locken sie, wie
einen andern die Taten des Achilles gelockt haben und die Fahrten
und Leiden des vielerfahrenen Odysseus.«

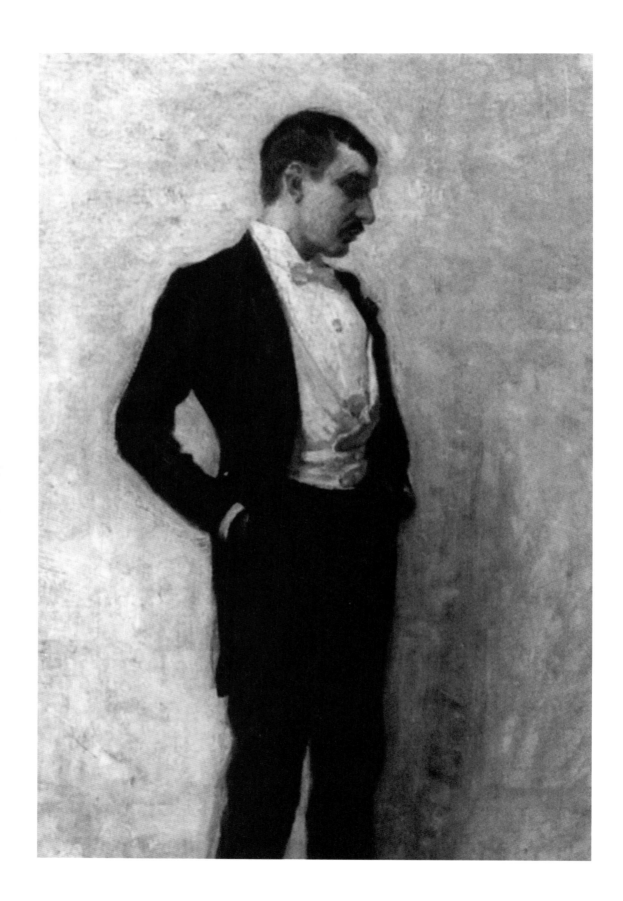

# Das Leben,
# das vorüberfliegt

erman Bangs Schrift über das Sexualitätsproblem ist zugleich eine Selbstdeutung seiner Autorschaft: »dass die Homosexualität in einem sonderbaren und unerforschlichen Verhältnis zur künstlerischen Veranlagung steht, ist für mich zweifellos. Man würde, wenn man die Zahl der homosexuellen Dichter genau feststellen könnte, gewiss einen Prozentsatz herausbekommen, der Staunen erregen würde. Es sind dies seelische Zusammenhänge, Zusammenhänge des Organismus, welche vorläufig vollkommen dunkel sind. Wenn aber der Dichter einmal homosexuell ist, hat er die ungewöhnlichsten Bedingungen für seine Kunst. Wenn ich mich so ausdrücken darf, hat er von Natur einen Januskopf und kann nach zwei Seiten das Seelenleben erforschen. Er bleibt Mann und fühlt doch mit der Seele einer Frau. Die Größe Shakespeares wäre ohne den Earl of Pembroke nicht möglich gewesen. Größeres wird der homosexuelle Dichter leisten können, wenn eine Zeit möglich wird, wo er seine Gefühle direkt auszudrücken wagt; wenn er die jetzt nötige Verkleidung überhaupt aufgeben könnte, würde er erst die volle Ursprünglichkeit und die vollkommene Stärke seines Talentes entfalten können. Um eine ewige Maskerade zu vermeiden, wendet er sich von sich selbst und seinen eigenen Gefühlen ab und wird als Künstler vor allen Dingen ein Beobachter seiner Mitmenschen, und zwar in den meisten Fällen ein großer Schilderer, weil er sozusagen mit vier Augen sieht.«
Mann bleiben und doch mit der Seele einer Frau fühlen – die aus dieser Formel entwickelte Poetik löst das ästhetische Potential des homosexuellen Autors von seiner eigenen Disposition ab. Er muss kein Spezialist für homosexuelle Stoffe und nicht dort am stärksten sein, wo er, wie Bang im Roman *Michael*, nur wenig verhüllt von sich selbst spricht. Er kann dort der größte Künstler sein, wo er die Welt der anderen so darstellt, wie nur er sie sehen kann – mit vier Augen. Unüberlesbar ist, dass Herman Bang die höchste Entfaltung seiner Er-

Der Blick nach unten, eine schmale Gestalt, der das mondäne Leben eher eine Last zu sein scheint. Herman Bang auf einem Gemälde von Niels V. Dorph, 1891.

zählkunst in seinen Frauenfiguren erreicht hat, zum ersten Mal, als er fern von Kopenhagen in Prag mit Max Eisfeld zusammenlebte und dort die in der dänischen Provinz angesiedelte Erzählung *Am Weg* schrieb, das längste Stück des Bandes *Stille Existenzen*. Die Heldin, Katinka Bai, lebt mit ihrem deprimierend vitalen Mann, einem Stationsvorsteher, an einer der neuen Bahnstrecken, die das Land durchziehen. Sie ist eine dänische Verwandte von Madame Bovary, aber eine sehr, sehr entfernte Verwandte. Denn ihr potentieller Liebhaber bleibt in unschlüssigen Avancen stecken, sie selbst bescheidet sich mit einer unbestimmten Sehnsucht und gelegentlichen Anflügen von Reiselust. Es gibt keinen Ehebruch und keinen Selbstmord. Katinka Bai ist unfruchtbar und stirbt einen frühen, schweren Tod, das ist alles. Die gesamte Erzählkunst hat sich in die Darstellung des undramatischen Unglücks zurückgezogen. Wie zum Hohn heißt ein Hund »Bel Ami«.

Als Bangs Roman *Das weiße Haus* 1902 auf Deutsch erschien, hat Rilke ihn sogleich rezensiert, oder besser gesagt, in seiner eigenen Sprache beschrieben: »Diese Hast, diese fieberhafte Tatenlosigkeit, die oft über besonders feinen und empfindsamen Menschen liegt, ist das eigentliche Thema im Werke Herman Bangs. In seinen früheren Büchern ist diese Atemlosigkeit über ganzen Geschlechtern, deren fliegendes Keuchen man zu vernehmen glaubt, während er sich in seinem letzten Buch, dem *weißen Hause*, die Aufgabe gestellt hat, uns eine einzelne Gestalt zu zeigen, an der das Leben vorüberfliegt wie ein Traum und die mit tausend Liebkosungen, mit süßen mädchenhaften Schmeicheleien sich ihm zu nähern und es festzuhalten sucht; denn darin liegt die Tragik, dass dieser Mensch, dem das Leben mit fremdem Lächeln vorbeigehen will, dieses Leben, ohne seiner mächtig zu sein, gerade in seinen starken und kraftvollen Erscheinungen liebt und anerkennt. Diese Gestalt, diese weiße Frau, diese kindhafte Mutter, die so jung ist und nicht älter wird, weil sie jung sterben muss, hat etwas Typisches, und Herman Bang hat, wie mir scheint, diesen Typus geschaffen.« Wenn man von dieser Würdigung Bangs den Rilke-Ton abzieht, dann bleibt die Nähe zu Tschechow. Bleibt die Ersetzung der unerhörten Begebenheiten durch Ereignisse, die nicht geschehen, bleiben die Pausen in der Provinz-Konversation, bleibt die Aussparung der Freiräume, die Bang um seine Frauenfiguren legt, bleibt das Leben an der Bahnstation, das mit seinem Ort verwachsen ist.

Die Auflösung großer Handlungsbögen in scharf umrissene Einzelbilder nannte Bang selbst »Impressionismus«. Es war damit nicht Form-

auflösung, unbestimmtes Flirren oder gar Stimmungskunst gemeint. Erzählungen wie *Sommerfreuden* oder *Raben*, in denen ganze Figurengirlanden die Rituale der Sommerfrische oder die Manöver der Geldgier ungeduldiger Erben vorführen, sind böse, treffsichere Komödien, vollgesogen mit Soziologie, ohne diesen Begriff in Anspruch zu nehmen. Im Roman *Ludwigshöhe* wird die traumwandlerisch ihrem Unglück entgegengehende, von ihrem Geliebten hintergangene Ida Brandt in die Konversation der sie umgebenden Gesellschaft eingelagert wie in ein Säurebad der Desillusionierung. Die Gesten der jungen Herren Offiziere sind wie die Gespenster der alten Zeit, die sich selbst das Urteil sprechen, aus Bangs »Sehen mit vier Augen« hervorgegangen. Man muss hinzufügen: und auch aus dem »Hören mit vier Ohren«. Denn in dem Raum, der durch die Diskretion und Zurückhaltung des Erzählers entsteht, entfaltet sich, wie eine Generation zuvor in Deutschland bei Theodor Fontane, der Dialog. Oft ist er vielstimmig, Ausdrucksform des »Geredes«. Bangs Erzählkunst bannt die bürgerliche Gesellschaft in die Prosa wie in ein Röntgenbild.

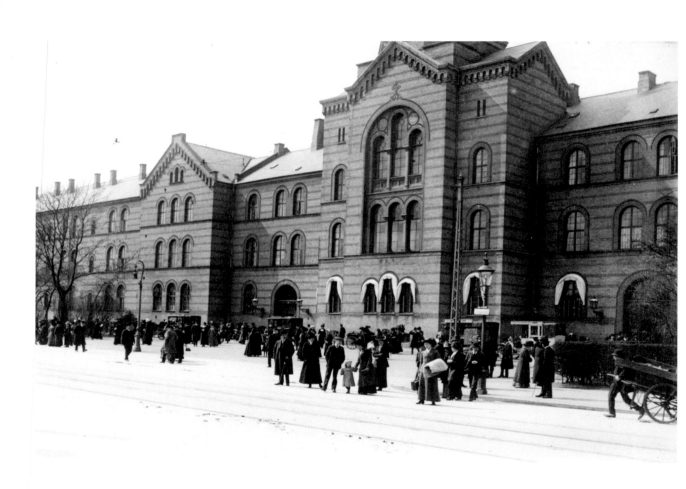

Der Schauplatz des Romans *Ludwigshöhe:*
Das Kopenhagener Kommune-Hospital,
in dem Herman Bang im Winter 1891/92
mehrere Monate verbringt. Foto: Holger
Damgaard.

# Der Herr auf A

Seinem Roman *Ludwigshöhe* (1896) hat Herman Bang eine Widmung an die Pflegerinnen des Hospitals vorangestellt, in dem er selbst Patient war: »Dies Buch kehrt nur zurück zu dem Orte, wo es geboren wurde.« Vorbild für das namenlose Hospital, in dem Ida Brandt, die Hauptfigur, als Pflegerin arbeitet, war das Kopenhagener Kommunehospital, in dessen sechster Abteilung die Geisteskranken untergebracht waren. Es stand unter der Leitung von Knud Pontoppidan, einem Bruder des Dichters Henrik Pontoppidan, der in den 1880er Jahren Bücher über den chronischen Morphinismus und die Neurasthenie als Zeitkrankheit der Moderne publiziert hatte. Die Nerven sind in Herman Bangs Romanen und Erzählungen zugleich Schauplätze und Akteure der Handlung, zu seinem Lebensstil gehörte der Gebrauch von Opium, Chloral, Morphium, Cognac, Wein, Zigaretten. Als »theatralisch«, »affektiert« und »deklamatorisch« beschrieb ihn einer der behandelnden Ärzte und ließ übergangslos der ästhetischen die medizinisch-physiologische Diagnose der Dekadenz folgen: »Der Patient macht einen sehr degenerierten Eindruck. Der Schädel ist flach und mit abfallender Stirn. Die Ohren sind unschön geformt. Der Gesichtsausruck unstet. Das rechte Auge blind von Geburt an. Die Zunge ist belegt und zitternd. Gewicht: 55 kg, 660 gr.«

Im Jahr 1890 unternahm Herman Bang einen Selbstmordversuch. Der in *Ludwigshöhe* erinnerte Klinikaufenthalt, den er durch die Widmung an die Pflegerinnen dem Publikum bekannt machte, fiel in den Winter 1891/92. In *Hoffnungslose Geschlechter*, seinem Romanerstling, hatte Bang dem Helden zugeschrieben, was er von sich selbst glaubte: dass die Geisteskrankheit des Vaters als Erbteil den Sohn bedrohte. Das war die eine, die physiologisch-medizinische Seite der Selbstdeutung. Die andere, ästhetische Seite war an den Lebensstil der Dekadenz geknüpft, ihr zufolge waren wechselnde Drogen jene Rauchopfer, die es

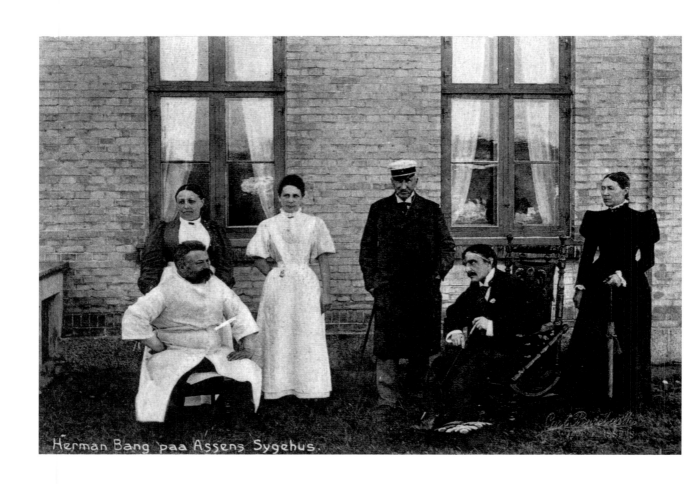

Herman Bang paa Assens Sygehus.

vor dem Altar der Kunst zu opfern galt. Aber die Mythologie der Dekadenz, in die sich Bang hüllte, hatte einen prosaischen Untergrund. Nur in den Karikaturen war »der Bang« ein Wesen von aufreizender Blasiertheit und Müdigkeit, das seine verschatteten Augen müßig über die Welt gleiten ließ. In Wahrheit war Herman Bang, auch darin Kind seiner Epoche, ein Arbeitstier, über das die Gesetze der Ökonomie herrschten, ein begabter Autor, in dem der literarische Ehrgeiz im Verein mit dem Geld, das er nicht hatte, eine hochtourige Produktivität entfesselte. Die aristokratische Attitüde, die Lust an Eleganz und mondänem Auftreten waren, ökonomisch betrachtet: Kostenfaktoren. Die Drogen waren, wie bei Balzac, nicht allein Accessoires eines dekadenten Lebensstils, sie waren das Öl der Produktionsmaschinerie. Und nicht nur der Lebensstil war Quelle des häufigen Geldmangels, der zur Abnutzung dieser Maschinerie beitrug. Unverkennbar sind die langen Passagen über die Erpressbarkeit des Homosexuellen in der Abhandlung zum Sexualitätsproblem aus eigener Erfahrung heraus geschrieben. Der schattenhaften Figur des »Herrn auf A«, des Insassen der geschlossenen Station, als den sich Herman Bang in den Roman *Ludwigshöhe* eingezeichnet hat, sieht man weder das Arbeitstier noch den erpressten Homosexuellen an. Und doch waren beide im »Herrn auf A« enthalten.

Herman Bangs Aufenthalt im Tuberkulose-Hospital der kleinen Provinzstadt Assens erregte so viel öffentliches Interesse, dass man sogar eine Postkarte druckte. Bang, sichtbar geschwächt im Schaukelstuhl sitzend, zeigt sich dennoch, wie die Welt ihn kennt – in vollem Ornat.

# Im Theater, auf Tournee

W arum der Held des Romans *Hoffnungslose Geschlechter*
mit Vornamen William heißt, liegt auf der Hand: wegen
der Liebe seiner Mutter zu William Shakespeare. Die
Theaterleidenschaft der Mutter geht auf den Sohn über. Schon als
Schuljunge strebt er zur Bühne, und zu seinem Niedergang wird ent-
scheidend beitragen, dass seine theatralische Sendung gründlich
scheitert, als die ratlosen Zuhörer seines Vorsprechens im Theater in
Kopenhagen den seltsamen jungen Mann nach Hause schicken. Her-
man Bang hat, als er 1907 einen Artikel zum hundertsten Geburtstag
des dänischen Schauspielers Ludvig Phister (1807–1896) schrieb, Er-
innerungen an den Unterricht eingeflochten, den er als 19-Jähriger
bei ihm genommen hatte. Den *Tartuffe* Molières hatte er dem großen
Interpreten der Komödien Holbergs vortragen wollen und zuvor aus-
führlich über seine Rollenauffassung räsoniert, bis der alte Schau-
spieler sagte: »›Aber zeigen Sie ihn mal. Über eine Rolle spricht man
nicht. Man spielt sie.‹ Und ich spielte – na, Gott erbarme. Und das
Gesicht des Meisters, das bei meiner Rede so wach gewesen war, er-
starrte während meines ›Spiels‹ zur Totenmaske, wurde ausdruckslos,
leblos undurchdringlich – so hart wie ein verwitterter Stein. Als ich
endlich fertig war, sagte er nur: ›Na …‹ Das war ein Todesurteil, mit-
geteilt in einer Silbe.« Der junge Herman Bang hat sich durch dieses
Urteil – wenn die Szene so war – nicht dauerhaft entmutigen lassen.
Seine Schauspielambitionen hat er, obwohl von den Theatern abge-
wiesen, auch während er schon als Journalist arbeitete, hartnäckig
weiterverfolgt. Dass er im Sommer 1884 mit einem aus Privattheatern
zusammengestellten Ensemble, eigenen Einaktern und Stücken von
Edvard Brandes und Peter Nansen auf Tournee durch Jütland zog,
trug zur Beendigung seiner Feuilletonistentätigkeit bei der *National-
tidende* bei.

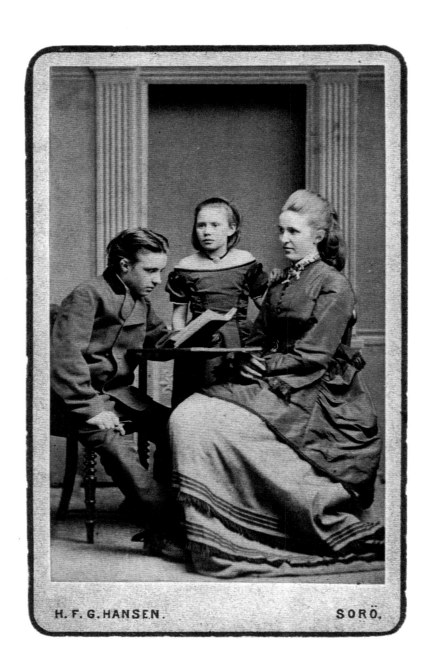

H. F. G. HANSEN.                                    SORÖ.

Wie das Künstlertum überhaupt hat Herman Bang auch die Schauspielkunst mit der Homosexualität verknüpft und so den Hang zur Bühne gewissermaßen konstitutionell in die Fundamente seiner Existenz eingelagert: »Das Zwitterwesen der Schauspielkunst, in welchem es immer gilt, in einem anderen Wesen aufzugehen, scheint mit dem Zwitterwesen der Homosexualität in enger Verbindung zu stehen. Die allermeisten künstlerisch Begabten, die homosexuell sind, werden eine Neigung für die Bühne haben, weil doch ihr eigenes Doppelwesen – eins zu sein und ein anderes zu scheinen – dem entspricht. Dieser Drang zur Schauspielerei tritt sogar bei allen Homosexuellen ans Licht. Man wird bei ihnen immer eine große Neigung für Maskenspiele, historische Kostüme u. dgl. finden. Nicht, dass sie sich als Weiber verkleiden, sie haben nur eine geheime Lust sich zu verpuppen, die Gestalt zu ändern – ein anderes Geschöpf selbst für Momente nur zu werden.«

Das andere Geschöpf war für Herman Bang der Osvald aus Henrik Ibsens Familiendrama *Gespenster* (1881). In Osvald lauert, wie in William Høg, die vom Vater ererbte Krankheit. Die Angst vor der Paralyse und fortschreitenden Hirnerweichung, die ihm die Ärzte prophezeit haben, hat ihn im dritten Akt fest im Griff, nach dem für den Selbstmord aufgesparten Morphium greift er im Ringen mit der Mutter wie der Ertrinkende nach einem Rettungsseil. Diesen Zusammenbruch Osvalds hat Bang 1885 als ausgekoppeltes Virtuosenstück in den Mittelpunkt seiner großen Tournee als Schauspieler stellen wollen. Das Fiasko, das er als exzessiv das Pathologische ausspielender Osvald-Darsteller im norwegischen Bergen erlebte, beendete seine Schauspielerambitionen. Es war aber nicht das Ende seiner Theaterleidenschaft. Ihm blieben die Rollen des Vorlesers, Rezitators und Vortragenden, des Regisseurs und Theaterautors, des Theaterkritikers und Schauspielerporträtisten. Alle diese Rollen hat er zeitlebens ausgefüllt. Auf einem Jugendbild mit den Schwestern hat er ein Buch in der Hand, in seinen Romanen und Erzählungen stehen die Mütter im Zentrum von Vorleseritualen. In den Theater- und Konzertsälen des späten 19. Jahrhunderts war das Rezitieren zu einer eigenen Kunstform zwischen Bühne und Buch geworden. Nicht nur scheiternde Schauspielaspiranten wie Bang gingen als Rezitatoren auf Tournee, sondern auch bedeutende Schauspieler wie Josef Kainz oder Alexander Moissi. Herman Bang reist im Sommer 1885 mit der Pianistin Sophie Menter-Popper, der Frau des ungarischen Violinvirtuosen David Popper, durch Skandinavien und bis nach St. Petersburg, im Spätsommer ist er auf ihrem Schloss bei Innsbruck zu Gast.

»Die Mutter konnte die Tragödien so gut wie auswendig, und trotzdem las sie sie immer wieder. Wenn sie die Augen vom Buch hob, während die Kinder lauschten, war es, als wären ihre Augen doppelt so groß geworden.« Familiäre Vorleserituale findet man häufig in Bangs Romanen und Erzählungen: Herman Bang mit seinen Schwestern Stella und Nini, 1874.

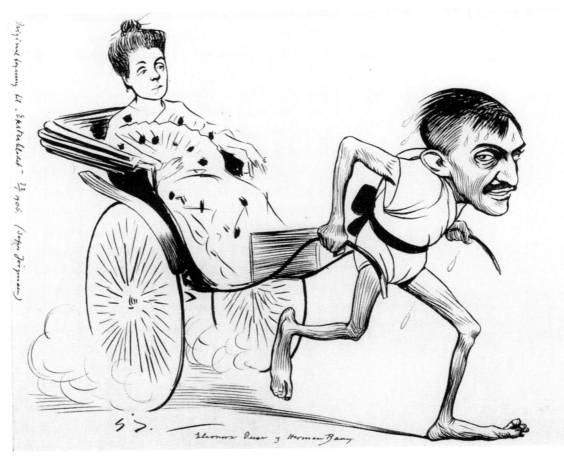

Im Februar 1893 verlässt er wieder einmal Kopenhagen aus Angst, durch ein Polizeiverhör in einen Homosexuellen-Prozess hereingezogen zu werden. Er geht nach Paris. Dort arbeitet er zwischen Oktober 1893 und Juni 1894 am kleinen symbolistischen Théâtre de L'Œuvre. Dessen Direktor Aurélien Lugné-Poë hat seine Leidenschaft für die moderne Literatur zu einer Art Markenzeichen gemacht und seinem Namen per Bindestrich den Namen des amerikanischen Autors Edgar Allan Poe hinzugefügt. Die Maler der symbolistischen Künstlergruppe »Nabis« versahen die Dekorationen mit ihren leuchtenden Farben. Durch den dänischen Dichter Sophus Claussen, damals Korrespondent für die Zeitung *Politiken* in Paris, lernte Herman Bang Paul Verlaine kennen. Auch machte er die Bekanntschaft von Lou Andreas-Salomé. Dass er mit der prominenten Schauspielerin Gabrielle Réjane als Nora am Théâtre du Vaudeville Ibsens *Puppenhaus* inszenierte, sprach sich im Frühjahr 1894 bis nach Kopenhagen herum – und wurde sogleich in einer Karikatur aufgespießt.

Ein Schwarm von Virtuosen auf Tournee durchzieht die Romane und Erzählungen Herman Bangs, das Theater ist in ihnen eine feste Größe. In der an einem kleinen Hof spielenden Erzählung *Otto Heinrich* sieht eine der Figuren, Ihre Hoheit Carolina, Josef Kainz in *Don Carlos*. Das hat sie mit ihrem Autor gemeinsam. Seit seinem ersten Aufenthalt in Berlin 1885 war Bang ein Bewunderer des österreichischen Schauspielers, er sah in ihm die Verkörperung der modernen Leidenschaft und Nervosität auf der Bühne. Als Theaterkritiker schrieb er über den *Volksfeind* und die *Wildente*, *Rosmersholm* und den *Baumeister Solness* von Ibsen, er schrieb über das Burgtheater, aber auch – es ist die Zeit der Entstehung des modernen Regisseurs – über Techniken der Inszenierung. Er verfasste Kritiken über die Operetten von Jacques Offenbach, über Ballett, über Wanderschauspieler in der Provinz und den Zirkus Schumann in Berlin. Er kannte die Theater in Prag, Wien, Berlin, Paris, Meiningen, München und Kopenhagen und profitierte davon, dass dank der Eisenbahn die Schauspieler und Inszenierungen durch Europa zirkulierten. In seinem Band *Menschen und Masken* (1909) porträtierte er die großen europäischen Schauspieler seiner Generation: die Wiener Burg-Schauspielerin Charlotte Wolter, die Pariser Diven Sarah Bernhardt und Gabrielle Réjane, die Italienerin Eleonora Duse und den bewunderten Josef Kainz.

Und es gibt eine Bühnenfigur, die in den Romanen und Erzählungen Herman Bangs wie in seinen Theaterschriften leitmotivisch wieder-

oben: Der 23-jährige Herman Bang begeisterte sich für Sarah Bernhardt, als sie 1890 im Rahmen einer internationalen Tournee in Kopenhagen Station machte. Karikatur im *Punch* vom 12. August 1880.

unten: Hoher Besuch. Herman Bang als Rikscha-Kuli, der die Schauspielerin Eleonora Duse während ihrer Skandinavien Tournee durch Kopenhagen zieht. Karikatur von Sophus Jürgensen für das *Ekstra Bladet*, 22. Januar 1906.

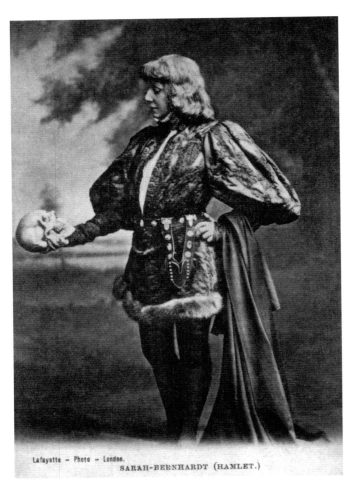

Lafayette – Photo – London.
SARAH-BERNHARDT (HAMLET.)

kehrt: der Dänenprinz Hamlet. Der Hamlet von Josef Kainz und der Hamlet von Sarah Bernhardt, deren Gastspiel in Kopenhagen 1902 er beschrieben hat, sind Portalfiguren in Bangs imaginärem Theater. An Sarah Bernhardts Hamlet faszinierte ihn nicht nur das Zwittrige, die Frau im Prinzen, sondern vor allem das Pathologische: »Denn der Seelenzustand, um den es sich dreht, ist die äußerste Grenze der Neurasthenie, wo der Neurastheniker auf dünnem Seil über den Abgrund der Geisteskranken schreitet. Mit erschreckender Kenntnis entrollt Sarah Bernhardt alle diese Stimmungen, fand alle die Ausbrüche, in denen der Neurastheniker seiner selbst zwar noch nicht voll bewusst ist und dennoch – um Haaresbreite weiter geht, als er es wollte.« So rückte Herman Bang den shakespeareschen Prinzen nah an die *Gespenster* Ibsens heran: Sarah Bernhardt gelingt, woran er selbst als Osvald-Darsteller gescheitert war. Ihr Hamlet »war nie irrsinnig und doch beständig auf der äußersten Scheidelinie es zu werden. Sein Blick, der Ton seiner Stimme, seine abrupten, halb unwillkürlichen Bewegungen bewiesen das. [...] Und in einzelnen Augenblicken fürchtete Sarah Bernhardts Dänenprinz selbst den drohenden Ausbruch dieses Wahnsinns. Diese kurzen Minuten wurden zum unerreichten Höhepunkt ihres Spiels.«

links: »Wir kannten vorher Sarah Bernhardts Gewalt der Leidenschaft. Wir kennen jetzt die Kraft ihres Denkens.« Sarah Bernhardt in der Rolle des Hamlet, London 1887.

rechts: »Sein starrer Blick kennt nur das eine verhängnisvolle Bild seiner ewigen Gedanken, das Bild der Königin. Er liebt die Königin, die Königin allein – und er stirbt.« Josef Kainz als »Don Carlos« in Schillers Drama.

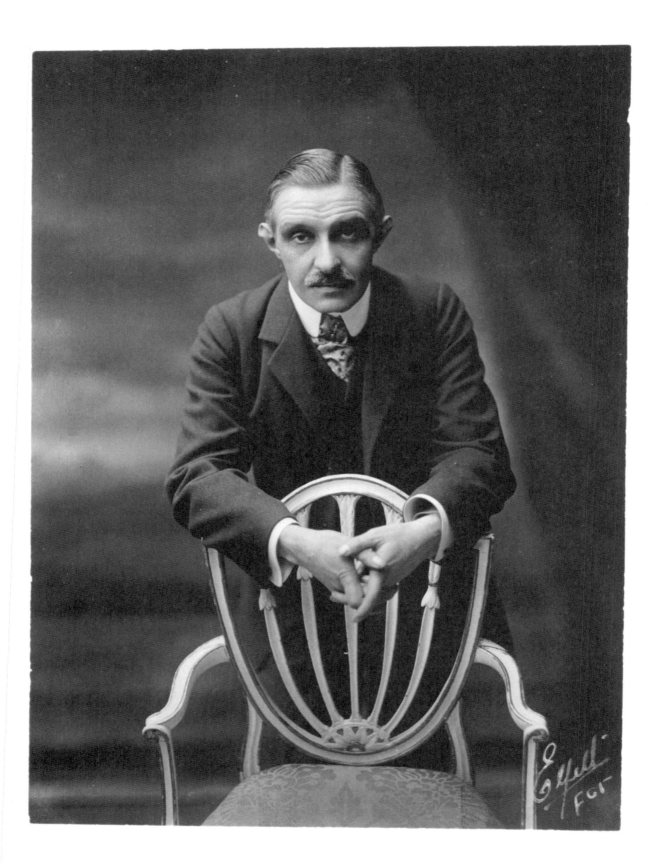

# Die Brücke

Zum Almanach *Das XXV. Jahr*, mit dem der S. Fischer Verlag 1911 sein 25-jähriges Bestehen feierte, steuerte Herman Bang eine Skizze mit dem Titel *Die Brücke* bei. Er würdigte darin Samuel Fischer als »Brückenbauer«, der Schriftsteller aus den kleinen Staaten und zumal »uns Skandinavier« mit der großen Welt in Verbindung gebracht habe: »S. Fischer sah in dem breiten Wasser, das Deutschland und den Norden voneinander trennte, mitten im Meer einen Felsen aufragen. Der Granitfelsen trug den Namen Henrik Ibsen. Dieser Felsen konnte – das erkannte Fischer – ein Brückenpfeiler werden, von dem aus sich eine *ganze* Brücke bauen ließ.« Über diese Brücke hatte Bang gehen können, weil er keine Ressentiments gegenüber Deutschland hegte, dem siegreichen Kriegsgegner von 1864. Und er hatte diese Brücke gesucht, weil er um die Schlüsselfunktion des deutschsprachigen Marktes in Europa wusste. Ausdrücklich dankte er Fischer dafür, der Literatur aus dem Norden durch sein Gütesiegel den »Weg nach Russland, ja sogar nach Frankreich« eröffnet zu haben.

Bang war S. Fischer-Autor, seit der Verlag 1896 die »Collection Fischer« mit einer Übersetzung seiner Novelle *Die vier Teufel* eröffnet hatte. Der Text war kurz zuvor in der *Neuen Rundschau* erschienen, wie fast alle Romane, Erzählungen und Gedichte Bangs, die S. Fischer bis zu seinem Tod auf den Markt brachte. Dies, und dass Bang zur Zeitschrift zahlreiche Essays beisteuerte, darunter seine *Erinnerungen an Henrik Ibsen*, war für seinen Ruf in Deutschland von nicht geringer Bedeutung. Zwar wurden seine Bücher keine großen Publikumserfolge, aber die deutschsprachigen Autoren dieser Epoche waren ebenso sehr Zeitschriftenleser wie Bücherleser, und sie lasen die *Neue Rundschau* nicht nur, wenn sie, wie Thomas Mann, Hugo von Hofmannsthal oder Arthur Schnitzler, selber bei S. Fischer publi-

Statt auf dem Stuhl sitzen, hinter dem Stuhl stehen – Bang und seine Fotografen entwickelten eine ganze Palette von Posen. Diese Aufnahme entstand um 1907 im Atelier von Peter Elfelt (1866–1931), der nicht nur Fotograf, sondern auch ein Pionier des Films in Dänemark war. Seit 1901 war er »Königlicher Hoffotograf«.

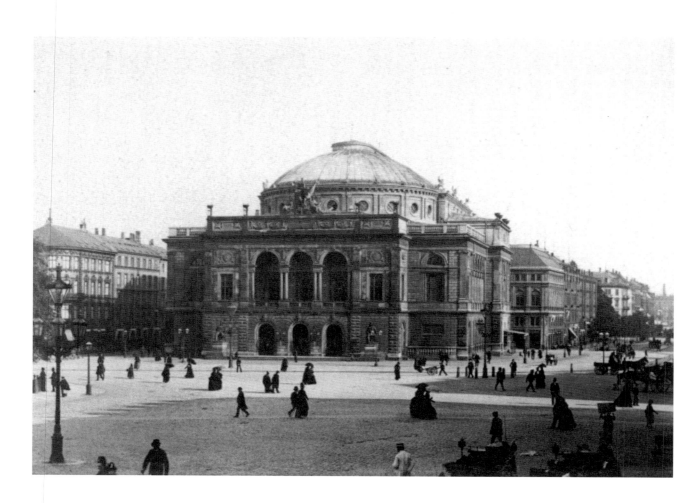

»Das ganze Jahr über sollte gespielt
werden, exklusiv, skandinavische, von den
Autoren persönlich inszenierte Werke, im
Winter hier, im Sommer rundum, in Stock-
holm, Göteborg, Kristiania und Bergen...
so wurde die Kunst ausgetauscht«. Die
Theater-Vision des Journalisten Herluf Berg
im Roman *Stuck*. Das Königliche Theater in
Kopenhagen um 1895.

zierten. Robert Musil las in dieser Zeitschrift im Frühjahr 1905 Bangs *Michael* und notierte in seinem Tagebuch, hier werde die Beziehung zweier Menschen »wie die Variable einer Experimentalreihe« dargestellt. Bang war ein Autor für Autoren, viele Verbindungslinien führen in das Werk Thomas Manns und zu Rilkes Roman *Die Aufzeichnungen des Malte Laurids Brigge* (1910), dessen Titel-Held ein Däne aus altem Geschlecht ist, der in Paris lebt. Der Epileptiker, dem Malte Laurids Brigge auf den Straßen von Paris begegnet und in seinen Aufzeichnungen porträtiert, hat in Herman Bangs aus dem Paris-Aufenthalt 1893/94 hervorgegangener Schauererzählung *Am stärksten* einen Vorläufer.

Bei S. Fischer erschienen seit 1919 mehrere Werkausgaben Bangs. Wer aber eine Auswahl seiner zu Lebzeiten in Deutschland publizierten Essays und Artikel machen wollte, der dürfte sich nicht auf die S. Fischer-Welt beschränken. Schon bei seiner ersten Ankunft in Berlin 1885 hatte Bang nicht nur den Kontakt zur Tagespresse der Hauptstadt gesucht, sondern darüber hinaus in der illustrierten Zeitschrift *Schorers Familienblatt* einen verlässlichen Abnehmer gefunden. Später publizierte er in der Beilage zur *Allgemeinen Zeitung*, die nicht mehr, wie zu Heines Zeiten, in Augsburg, sondern in München erschien, in Zeitschriften wie *Nord und Süd*, und er war seit seinem zweiten Berliner Exil von 1907 bis 1909 ein regelmäßiger Beiträger zur *Schaubühne*, der führenden Theaterzeitschrift. Dort stand er an der Seite von Robert Walser, Alfred Polgar, Georg Brandes oder Egon Friedell. Er versuchte den Deutschen seinen Landsmann Ludvig Holberg nahezubringen, schrieb 1910 den Nachruf auf Bjørnstjerne Bjørnson, und wenn er 1907 von einer Premiere des lyrischen Dramas *Der Tor und der Tod* in den Kammerspielen des Deutschen Theaters mit Alexander Moissi berichtete, dann flocht er in seinen Text Momentaufnahmen des anwesenden Autors und des Regisseurs Max Reinhardt ein: »Max Reinhardt, der Herr des Hauses. Er ist klein, gelassen, etwas ferne. Die Augen wach, oder mehr als das: wachsam, mit einem Funken von Misstrauen. Ein Mann, der wartet und auf seinem Posten ist. Aber jetzt, wo er lächelt, wird das Gesicht plötzlich so jung, wie es ist, und leuchtet von ich weiß nicht was – , ja, von einer kecken, unwiderstehlichen Bravour leuchtet es. Dieser Mensch ist ein Spieler am Tische. Und mit derselben heimlichen Verachtung würde er die Bank sprengen – oder sich ruinieren lassen, während er lächelt wie ein übermütiger Knabe.«

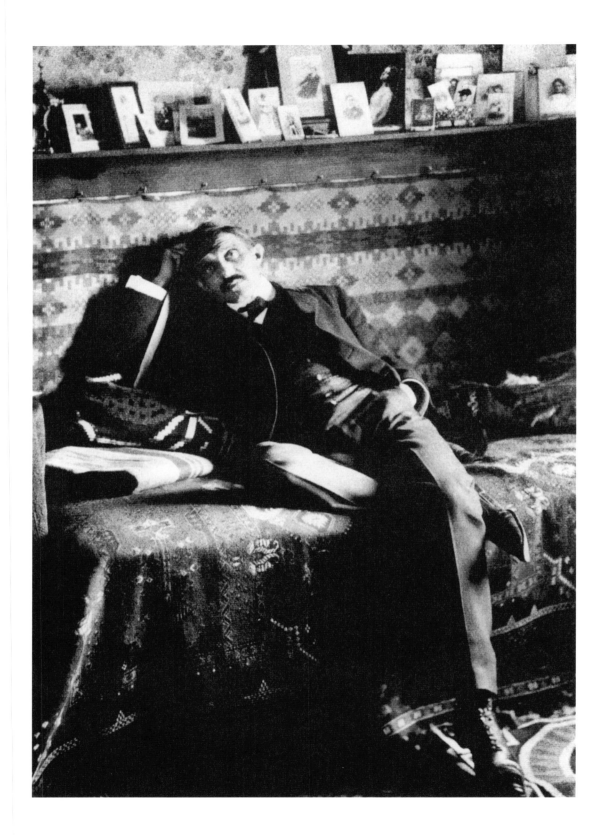

Obwohl er bis in seine letzten Lebensjahre hinein an Kopenhagener Theatern inszenierte, war Herman Bang kein erfolgreicher Regisseur. Aber er hatte, nicht zuletzt durch seine Kenntnis der Berliner Theaterwelt erkannt, dass die Figur des Regisseurs ins Zentrum des Theaters zu rücken begann: »Da, wo Max Reinhardt herrscht, ist ein Mittelpunkt der Theaterkunst. Zu diesen Quellen müssen alle Bühneninstruktoren der Welt dankbar wallfahrten, nicht um nachzuahmen, aber um sich zu entwickeln.«

Die rege Publikationstätigkeit Bangs in Deutschland hatte auch ökonomische Gründe. S. Fischer hatte ihn von Beginn an gut honoriert, aber erst seit 1903 waren die skandinavischen Länder der Berner Urheberrechtskonvention beigetreten. Zuvor hatte man Texte skandinavischer Autoren in anderen Ländern nachdrucken können, ohne sie honorieren, ja sogar, ohne sie informieren zu müssen. Zum Budget Bangs dürften zumal in seinen späteren Jahren die Publikationen in Deutschland nicht unerheblich beigetragen haben. Es gab aber noch einen weiteren Grund, warum für ihn die Brücke nach Deutschland, und besonders nach Berlin von großer Bedeutung war: Hier gab es ein intellektuelles und ästhetisches Milieu, in dem er sich als Homosexueller freier bewegen konnte als in Kopenhagen. Zu diesem Milieu gehörte das Haus seines Arztes Max Wasbutzki am Viktoria-Luise-Platz in Schöneberg, in dem Autoren wie Bernhard Kellermann oder Hanns Heinz Ewers verkehrten. Es lag unweit der Wohnung in der Fasanenstraße, in der Bang zwischen 1907 und 1909 lebte. Und wenn er in Herwarth Waldens »Verein für Kunst« einen Rezitationsabend mit seinem Roman *Michael* bestritt, in dem die homosexuelle Komponente in der Beziehung der Hauptfiguren kaum verhüllt ist, erschien in der *Schaubühne* eine positive Besprechung nicht von irgendwem, sondern von Rudolf Blümner, einem avantgardistischen Theoretiker der Sprechkunst. Berta Wasbutzki, die Frau des Arztes, hat Bangs im modernen Stil gehaltene Berliner Wohnung als graziöse und fast elegante »Fasaneninsel« beschrieben: »Ein Tischler musste nach seinen Angaben die glatten einfachen grünen Holzmöbel für den Ess- und Schlafzimmer arbeiten. An den Wänden hingen sehr schöne echte Kopenhagener Teller, die ihm als Geschenk von der Königlichen Manufaktur nach Berlin gesandt wurden. Das Wohnzimmer aus weißen, leichten Rohrmöbeln, mit bunten Kissen, Palmen und Blumen geschmückt, machte den Eindruck der Eleganz, und alles erinnerte eher an das Zimmer eines jungen Mädchens – als an das eines ernst denkenden, mit dem Leben schwer kämpfenden Mannes.«

Herman Bang mal nicht im Atelier, sondern im eigenen Interieur: in seiner Wohnung in der Gammel Kongevej in Kopenhagen (links), fotografiert von seiner Schwester.

Herman Bangs Sarg wird mit dem
Ozeandampfer C. F. Tietgen in die Heimat
überführt.

# Die letzte Reise

An den Fotografien lässt sich erahnen, wie rasch Herman Bang gealtert ist. Ende 1911 kam er, so erinnert sich Berta Wasbutzki plötzlich nach Berlin, wirkte »traurig und elend«, berichtete, auf seiner Tournee durch Schweden, Finnland und Russland vom Impresario betrogen worden zu sein, und kündigte dann eine Tournee nach Amerika an – »nur des Geldes wegen – ich kenne nicht die Sprache des Landes, ich habe auch die Kräfte nicht, ich muss ja allein reisen, weil ich für zwei Personen das Geld nicht habe … von dieser Reise komme ich nicht zurück.« In Kopenhagen hatten derweil deutsche Gläubiger seine Wohnung versiegeln lassen. Anfang Januar 1912 geht er in Cuxhaven an Bord der MS »Moltke«. Unterwegs schreibt er die Erzählung *Der große Kahn* und einen langen Brief an die Schauspielerin Betty Nansen, die Frau seines alten Freundes Peter Nansen. Am 23. Januar kommt er in New York an, schon zwei Tage später schickt er eine dringende Bitte um Geld an Samuel Fischer. In New York gibt er einen Rezitationsabend für die dänische Gemeinde. Dann geht es weiter nach Chicago, wo er im University Club auftritt. Sein Ziel ist San Francisco, von dort will er über den Pazifik nach Ceylon und China. Am 26. Januar besteigt er den Pacific Express, am dritten Tag der Reise wird er im Schlafwagenabteil aufgefunden, bewusstlos und linksseitig gelähmt. Man liefert ihn in Ogden, Utah ins örtliche Krankenhaus ein. Dort stirbt er am 29. Januar, ohne noch einmal zu Bewusstsein gekommen zu sein. Man vermutet, dass in seinem geschwächten Organismus die Höhenunterschiede beim Überqueren der Rocky Mountains eine Gehirnblutung ausgelöst haben. Es gibt ein Bild seiner Leiche in einem Saal des Krankenhauses in Ogden und eines von der Ankunft seines Sarges in Kopenhagen. Die nachdrücklichsten, ein ambivalent stimmendes Vexierbild voller Gegensätze vermittelnden Nachrufe hat er in Deutschland erhalten. Der S. Fischer Verlag richtete ihm eine Gedenkfeier aus. Mag sein, dass

# Einladung

zur

## Herman Bang-Gedenk-Feier

### Sonntag, 25. Februar, mittags 12 Uhr

...........

Herr Hans Land wird Worte des Gedenkens sprechen und Frl. Maria Meyer aus Herman Bangs Werken vorlesen.

Die Herren Kapellmeister B. Meyersberg, Konzertmeister A. Zambinin und Solo-Cellist G. Zeelander werden ein Klavier-Trio spielen.

Herr Bruno Bergmann wird zwei ernste Gesänge von Brahms vortragen.

Dr. Waslutzki und Frau
Berlin W. 30
Victoria Luise-Platz 7, part.

Felix Poppenberg, der später die erste Werkausgabe einleiten wird, den im März-Heft der *Neuen Rundschau* 1912 abgedruckten Text bei dieser Feier vorgetragen hat: »Auf Bangs Bühne herrscht ein Flirren und Flimmern wie auf einer Kino-Leinwand, es flitzt und surrt im Staccatorhythmus.« Für den S. Fischer-Verlagsalmanach *Das XXVI. Jahr* (1912) schrieb Emil Ludwig den Nachruf und hatte dabei wohl die Visitenkarte »Herman de Bang« vor Augen: »Eine Seele voll Schwermut, schon im Namen kundgetan. Aristokrat und Erbe ermüdeter Geschlechter, Spieler, um sich vor der Welt zu bergen: die Synthese war ein Dichter.«

Es gab noch eine zweite Gedenkfeier für Herman Bang in Berlin, neben der des S. Fischer Verlages. Sie fand am Sonntag, dem 25. Februar 1912, mittags im Salon des Arztes Max Wasbutzki und seiner Frau statt, mit einem Klaviertrio, ernsten Gesangsstücken von Brahms, einer Lesung aus Bangs Werken und Worten des Gedenkens, die der Autor Hans Land sprach, der eigentlich Hugo Landsberger hieß und Sohn eines Rabbiners war. Sein Nachruf auf Herman Bang war am 15. Februar 1912 in der *Schaubühne* erschienen. Er klingt passagenweise so, als habe Max Wasbutzki dem Autor zuvor Einblick in das nachgelassene Manuskript Bangs zum Sexualitätsproblem gewährt: »Zu den zwei Martyrien, die Herman Bang durchs Leben zu schleppen verflucht war, zu der Dichterschaft und seiner Armut, gesellte sich ein drittes – wohl das schwerste, das schrecklichste: die Homosexualität. Es wird einmal eine Zeit kommen, da es ebenso barbarisch genannt werden wird, einen Menschen seiner anormalen sexuellen Veranlagung wegen zu verfolgen, wie es heute für barbarisch gilt, des Glaubensbekenntnisses wegen jemand zu missachten oder zu beeinträchtigen. Darüber sind wir uns ja doch alle einig, dass wir in Deutschland und Skandinavien mit unseren Strafbestimmungen für die Homosexualität noch im tiefsten Mittelalter stecken. Diese Zustände lasten zentnerschwer auf allen denen, die sie angehen, und haben auch Herman Bang aufs Blut gepeinigt, gemartert, geschunden. Bei Nacht und Nebel hat Bang aus Furcht, in eine solche Anklage verwickelt zu werden, sein Vaterland verlassen und im Ausland Zuflucht gesucht.«

Dem Nachruf in der *Neuen Rundschau* war einer der letzten in der Redaktion eingegangenen Essays von Herman Bang an die Seite gestellt: *Graf Eduard Keyserling*. Er handelte von dem Roman *Wellen*. Darin ist Turgenjew der Vergleichsmaßstab für die Koppelung von Aristo-

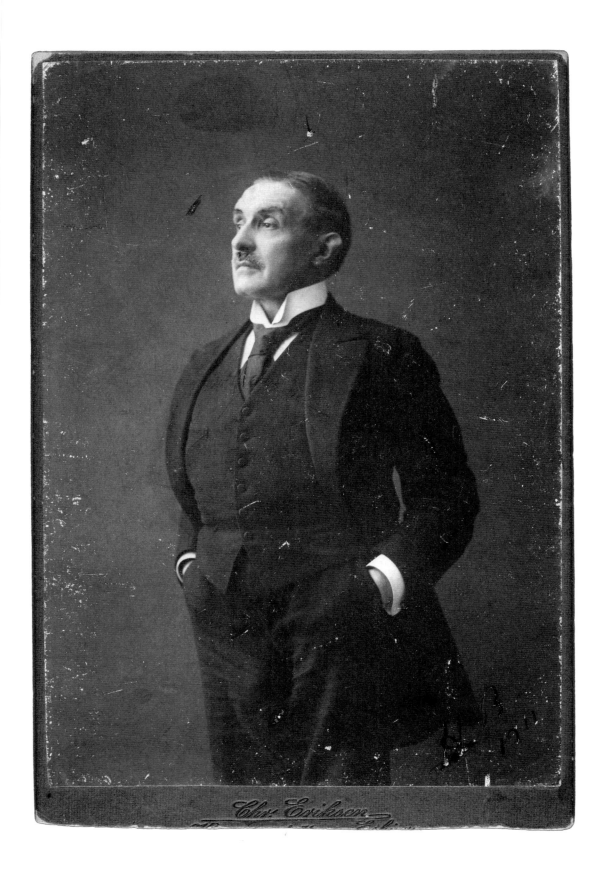

Chr. Eriksen

kratie und Resignation, und der Stil des Essays ist Keyserling näher als dem intermittierenden Staccato des Kinematographen. Thomas Mann, der schon im Oktober 1902 in einem Brief an Kurt Martens geschrieben hatte: »Jetzt lese ich ständig Herman Bang, dem ich mich tief verwandt fühle«, hat 1918 seinen Nachruf auf Eduard von Keyserling vor allem dazu benutzt, Herman Bang und seinen »flimmernden Impressionismus« zu würdigen. Klaus Manns in Englisch geschriebenes, zu Lebzeiten unveröffentlichtes Manuskript *Distinguished Visitors* enthält unter dem Céline-Titel *Reise ans Ende der Nacht* eine Erzählung über die letzten Tage Herman Bangs. An dem Autor, der »mit vier Augen« erzählt, haben beide in ihren Bang-Lektüren nicht vorbeigelesen. In einem Brief hat Herman Bang einmal geschrieben: »wenn ein großes Verzichten im Leben genügte, um ein großes Werk zu schaffen, schriebe wohl eigentlich ich es«. Den Konjunktiv darf man verändern: Er hat ein großes Werk geschrieben.

»Der Sturm nimmt noch immer zu. Ich muss mit dem Bleistift schreiben. Weil das Tintenfass und alles zur Hölle fliegt.« Herman Bang, an Bord der »Moltke« auf dem Weg nach Amerika, in einem Brief an Betty Nansen. Späte Porträtaufnahme, auf das Jahr 1911 datiert.

# Zeittafel zu Herman Bangs Leben und Werk

**1857** Herman Joachim Bang wird am 20. April als drittes Kind des Pfarrers Frederik Ludvig Bang (1816–1875) und seiner Frau Thora Elisabeth Salomine Blach (1829–1871) in Adserballe auf der Insel Alsen geboren.

**1863** Übersiedlung der Familie ins mitteljütländische Horsens.

**1864** Dänisch-deutscher Krieg, Horsens ist Rückzugsort der dänischen Truppen.

**1869** Ausbruch der Geisteskrankheit des Vaters.

**1871** Tod der Mutter und des älteren Bruders durch Tuberkulose. Der Vater übernimmt eine kleinere Pfarre in Tersløse auf Seeland. Herman Bang wird Schüler der Ritterakademie in Sorø.

**1874** Einlieferung des Vaters in die Nervenklinik Roskilde. Begegnung mit der Schriftstellerin Benedicte Arnese-Kall (1813–1895) und mit dem Schauspieler Ludvig Phister (1807–1896).

**1875** Nach dem Tod des Vaters Übersiedlung nach Kopenhagen in das vornehme Haus des Großvaters Oluf (Ole) Lundt Bang an der Amaliegade; studiert Jura und Staatswissenschaften an der Universität Kopenhagen.

**1877** Mit dem Tod des Großvaters verliert der aufwendige Lebensstil des jungen Herman Bang sein ökonomisches Fundament.

**1878** Beginn der journalistischen Tätigkeit. »Smaabreve fra Kjøbenhavn«, »Kleine Briefe aus Kopenhagen« für die Provinzzeitung *Jyllandsposten*.

1879   Berufung zum festen Mitarbeiter der *Nationaltidende*.
Reportagen und Feuilletons, unter der Hauptrubrik »Vekslende
Themaer« (»Wechselnde Themen«).
Herman Bang debütiert als Buchautor mit der Essaysammlung
*Realismus und Realisten*.

1880   Aufenthalt im Badeort Marienlyst, Bettelbriefe an Verleger.
Die Novellensammlung *Tunge Melodier* (Schwere Melodien) und
der Romanerstling *Hoffnungslose Geschlechter* erscheinen.

1881   Prozess wegen *Hoffnungslose Geschlechter*; Ende Juli Verurteilung
zu einer Geldstrafe.
Reise nach Bad Schandau, Tournee durch Norwegen, Finnland und
Schweden als Schauspieler und Rezitator; Erfolg nur als Rezitator.

1883   Publikation des erfolglosen Romans *Faedra*. Zusammenbruch
des Verlages Salomon & Riemenschneider.
Unterwegs mit einer Wandertheatertruppe.

1884   Reportage über den Brand von Schloss Christiansborg am
3. Oktober.

1885   *Exentrische Existenzen*. Rezitations-Tournee durch Schweden,
Russland, Finnland und Norwegen, begleitet von der Pianistin
Sophie Menter-Popper.
Von November an erster Aufenthalt in Berlin.

1886   13. Januar: Ausweisung aus Berlin wegen eines kaiserkritischen
Artikels in der norwegischen Zeitung *Bergens Tidende*.
In Meiningen Begegnung mit dem Schauspieler Max Eisfeld.
Mit Eisfeld nach Wien und Prag.
Arbeit an der langen Erzählung *Am Wege* und an dem Roman *Stuck*.
*Am Wege* erscheint im Erzählungsband *Stille Existenzen*.

1887   *Stuck* erscheint.
Bruch mit Max Eisfeld. Rückkehr von Prag nach Kopenhagen.
Beginn der Mitarbeit an *Politiken*.

1889   Der Roman *Tine* erscheint, die Handlung spielt im Kriegsjahr 1864.
Gedichtsammlung *Digde*.

1890    Frühjahr: Selbstmordversuch.

1891    Herbst: Zeitweilige Einlieferung in die psychiatrische Abteilung
des Kommunehospitals in Kopenhagen.

1893    Herman Bang verlässt Kopenhagen, um nicht in einen Homo-
sexuellen-Prozess hineingezogen zu werden.
Regiearbeiten am Pariser Théâtre de L'Œuvre. Beginn der Arbeit
am Roman *Ludwigshöhe*.

1895    Beginn der Beziehung mit dem Schauspieler Jørgen Frederik Boesen
(1877–1931).

1896    Regisseur am Kopenhagener Privat-Theater »Casino«.
*Ludwigshöhe* erscheint.

1897    Regisseur am Volkstheater in Kopenhagen, u. a. bei einer
Sondervorführung von Arthur Schnitzlers *Liebelei*.

1898    *Das weiße Haus.*

1901    *Das graue Haus.*

1904    Der Künstlerroman *Michael* erscheint.

1906    *Die Vaterlandslosen* (De uden Faedreland).
Homosexuellen-Prozesse in Kopenhagen. Öffentlicher Angriff
durch den Dichter Johannes V. Jensen: *Die Gesellschaft und der
Sittlichkeitsverbrecher.*

1907    Zweiter Aufenthalt in Berlin. Ausarbeitung der *Gedanken zum
Sexualitätsproblem*, die erst 1922 veröffentlicht werden. Schreibt
für verschiedene Zeitschriften, darunter die *Schaubühne* und
*Nord und Süd*. Auftritt als Rezitator in Herwarth Waldens
»Verein für Kunst«.

1909    *Menschen und Masken. Schauspieler-Porträts* erscheint in der
Berliner Verlagsbuchhandlung Hans Bondy.

1910    Tod des Schauspielers Josef Kainz. Bei Hans Bondy erscheinen
die Kainz-Essays von Herman Bang in einer Separatpublikation.

1911    Regisseur am Neuen Theater in Kopenhagen. Verfilmung von
        *Die vier Teufel* nach einem Drehbuch von Carl Rosenbaum.
        Aufbruch zu einer internationalen Tournee im Oktober:
        Norwegen, Schweden, Finnland, Petersburg, Moskau, von dort
        nach Berlin. Von Cuxhaven Aufbruch nach New York, dort und
        in Chicago Vorlesungsabende vor der dänischen Gemeinde.

1912    26. Januar: Aufbruch von Chicago mit dem Pacific Express
        Richtung San Francisco. Am dritten Tag der Reise wird Herman
        Bang bewusstlos im Schlafwagenabteil aufgefunden. Einlieferung
        ins Krankenhaus in Ogden, Utah.
        Tod am 29. Januar. Überführung nach Kopenhagen und Beisetzung
        auf dem Vestre Kirkegård (Westfriedhof).

1916    Mauritz Stiller verfilmt den Roman *Michael*.

1919    S. Fischer veröffentlicht die erste Werkausgabe in vier Bänden.

1920    A. W. Sandberg verfilmt *Die vier Teufel* unter dem Titel
        *Die Benefiz-Vorstellung der vier Teufel*.

1924    Carl Theodor Dreyer verfilmt den Roman *Michael*, das Drehbuch
        verfasst er gemeinsam mit Thea von Harbou.

1928    Friedrich Wilhelm Murnau dreht in den USA *Four Devils*,
        Drehbuch: Carl Mayer.

# Auswahlbibliographie

Romane und Erzählungen

Herman Bang: *Ausgewählte Werke in drei Bänden.* Herausgegeben und kommentiert von Heinz Entner. Hinstorff Verlag, Rostock 1982 und als Lizenzausgabe bei Carl Hanser Verlag München 1982.

Herman Bang: *Das weiße Haus. Das graue Haus.* Übersetzung aus dem Dänischen und Nachwort von Walter Boehlich. Erschien zuerst 1958 in der Manesse Bibliothek der Weltliteratur. Dann in zwei Bänden in der Bibliothek Suhrkamp 1978 und 2007 als Insel Taschenbuch.

Herman Bang: *Eine Geschichte vom Glück.* Aus dem Dänischen übersetzt von Walter Boehlich. Friedenauer Presse, Berlin 1993.

In der *Manesse Bibliothek der Weltliteratur* sind in den letzten Jahren eine Reihe vorzüglicher Neuübersetzungen der Romane Herman Bangs erschienen (übersetzt von Ingeborg und Aldo Keel), versehen mit erhellenden Nachworten von Aldo Keel: *Stuck* (2005), *Am Weg* (2006), *Sommerfreuden* (2007) und *Tine* (2011).
Diese Ausgaben sind hier dankbar benutzt worden, aus dem Nachwort zu *Stuck* wurde das ärztliche Gutachten über Bangs Gesundheitszustand aus dem Jahre 1890 zitiert.

*Herman Bang – Eines Dichters letzte Reise.* Drei Erzählungen von Herman Bang, Klaus Mann und Friedrich Sieburg. Herausgegeben von Joachim Kersten. Arche Verlag, Hamburg und Zürich 2009.
Der Band enthält neben den Erzählungen ein schönes Bang-Porträt des Herausgebers und letzte Briefe Bangs an Betty Nansen und seinen Verleger Samuel Fischer.

## Journalistische Arbeiten und Reportagen

Herman Bang: *Exzentrische Existenzen*. Erzählungen und Reportagen. Herausgegeben, übersetzt und mit einem Nachwort versehen von Ulrich Sonnenberg. Insel Verlag, Frankfurt am Main und Leipzig 2007.

Eine umfangreiche Auswahl aus Bangs journalistischen Arbeiten und sein autobiographischer Text *Zehn Jahre* (1891) sind elektronisch auf der Website »Projekt Gutenberg-DE« (gutenberg.spiegel.de) erschienen.

## Sekundärliteratur

Heinrich Detering: *Das offene Geheimnis. Zur literarischen Produktivität eines Tabus von Winckelmann bis zu Thomas Mann.* Wallstein Verlag, Göttingen 1994.
Die Publikation enthält ein sehr lesenswertes Herman Bang-Kapitel. In der Zeitschrift *Forum Homosexualität und Literatur*, Heft 10, 1990, hat Detering Bangs *Gedanken zum Sexualitätsproblem* neu herausgegeben.

Eine Einführung in die wissenschaftliche Erschließung des Werkes in Dänemark und Deutschland bietet der Sammelband: *Herman-Bang-Studien. Neue Texte – neue Kontexte.* Herausgegeben von Annegret Heitmann und Stephan Michael Schröder. Herbert Utz Verlag, München 2008.

Claudia Gremler: *»Fern im dänischen Norden ein Bruder«: Thomas Mann und Herman Bang. Eine literarische Spurensuche.* Vandenhoeck & Ruprecht, Göttingen 2003.

# Bildnachweis

Impressum

Gestaltungskonzept: *Groothuis, Lohfert, Consorten,
Hamburg | glcons.de*

Layout und Satz: *Ann Katrin Siedenburg*

Lektorat: *Petra Müller*

Gesetzt aus der *Minion Pro*

Gedruckt auf *Lessebo Design*

Druck und Bindung: *Grafisches Centrum Cuno, Calbe*

Bibliografische Information der Deutschen Nationalbibliothek
Die Deutsche Nationalbibliothek verzeichnet diese Publikation
in der Deutschen Nationalbibliografie; detaillierte bibliografische
Daten sind im Internet über http://dnb.d-nb.de abrufbar.

© 2011 Deutscher Kunstverlag GmbH Berlin München

info@deutscherkunstverlag.de
www.deutscherkunstverlag.de

ISBN 978-3-422-07042-4